# 體壇縱橫

## 悟樂塵網中的鍾志光

鍾志光 著

萬里機構

## 鍾情扮演多能藝，博識擔當一志光

　　由來已久了！有人以為英文 to play a role 之類，只有一種解釋和翻譯吧，本來也可以（甚至應該）說：「負責」、「擔當」某一工作、某一角色的，都濫用「扮演」一詞了！某某被推為君尊，某某被尊為教主，可以隨便說是「扮演」嗎？

　　當然，人生如戲，世界有時就像大舞台；能夠「擔當責任」而又保持一些哂謔與旁觀的冷靜，「扮演角色」而又全力以赴、絕不欺場，就真的可敬可佩、宜賞宜欣了！

　　多年來講解於教室、示範於教壇、評述於賽場、演出於劇院，維肖維妙、繪影繪聲、遠近馳聲、萬眾翹首的「萬能鍾」，就是一位這樣的人物。現在我們手頭這本書，靈暢親切、生動有趣，不過是他眾多長處的表現之一而已！

　　志光兄演活了多種角色，表現了百態人生，共鳴了萬千心曲，平時接物待人，又謙厚熱誠，有「擔當」，能「扮演」，「總要把節目做好、做下去」。——鍾兄：佩服你！

陳耀南

2021 年，1 月剛過
謹序於又名雪梨的悉尼

十多年前的杜詩課，猶如昨日。

# 序二　悟樂塵網消凡念

鍾君志光，在我，介於熟與不熟之間，多年前，已耳食其名，熒光幕上，作球賽評述，舌尖生花，言人所不敢，專業知識縱或不如林尚義，娛樂性則過之，足可跟大聲公葉觀楫比肩，由是鍾君形象深入我心矣。

年前在一宴席上，彼過來招認，稱是讀者，四手緊握，恍如素識。前年，拙作發佈會開，鍾君抽暇應援，暖流溢胸臆。讀其履歷，君生於寒家，由外婆一手撫育成人，境況正與我相同，我亦依外婆長大，感情尤勝母親，遂於鍾君有好感。復知鍾君愛足球，以為是「波牛」，謬耳，乃港大中國語、文學碩士，學歷勝我多多，思之惶慚。

近日，鍾君立志要跟我爭搶飯碗，成書一卷，曰《悟樂塵網中的鍾志光》，36篇文章，自稱劣作，過謙則妄，細看文章，珠玉紛呈，運詞遣句，皆戛戛乎有獨到之處，盡顯國學根柢深厚，緣何臻此？讀記師一文〈空前絕後一書生〉，方悉彼之業師為予老大哥陳耀南博士，文云：「博學多識，謙恭有禮的陳教授，是我在課堂上遇過的最好老師。他言詞扼要，徵引豐富，義蘊紛陳，議論精彩，深廣相宜，妙趣橫生，往往三言兩語便說出重點，把複雜的概念深入淺出地介紹清楚。」言出肺腑，非謬語也。名師高徒，文筆自生花，韻味天然成。再看紀念林尚義的〈講演雙絕動人心〉，文末輓聯尤精絕，輓曰——「尚德譽球壇　重炮一鳴驚敵膽　義風存海宇　講演雙絕動人心」。寥寥數語，概括林氏一生。

春去夏來天暑熱，捧誦佳作塵氣消。匆匆成文，不敢云序。

<div align="right">

沈西城

辛丑年夏初序於隨緣軒

</div>

沈大哥儒雅風流，舌燦蓮花，有他在，難有冷場。

我很榮幸能為鍾志光先生的新書作序。

鍾志光與我相知、相交超過 30 年。他喜歡朋友喊他「鍾仔」，其實這不過是他的謙稱而已。他出身於體育專業，但同時身兼體育評述員、綜藝節目主持人、電視和電影演員，在不同的媒體平台都常常見到他的身影，形象入屋，深入民心，可謂多才多藝，文武兼備。

鍾仔在發展體育和演藝事業的同時，在百忙中堅持挑戰自我，充實進修，這些年他除了考獲香港公開大學人文學科榮譽學士和香港大學中國語言及文學碩士之外，還取得香港中文大學哲學文學碩士學位，是一位對自己有要求、有深度、有學養的「萬能鍾」。

本書匯集了鍾志光多年來的所見所聞和趣人趣事，其中包括主持膾炙人口的體育節目《球迷世界》；採訪多項重要國際體壇盛事例如世界盃、奧運等的難忘經驗；和遇上人生中不少重要的恩師好友，由他娓娓道來，勾起大家不少共同回憶，並對他一路走來的人生感悟產生無限共鳴。更重要的是，大家在他的字裏行間，看到香港回歸前後體育運動發展的剪影，見證了縱使時代不斷轉變，人們對體育運動的熱愛長存，體育運動這股凝聚人心的力量從無改變。

<div align="right">

林大輝

香港體育學院主席

</div>

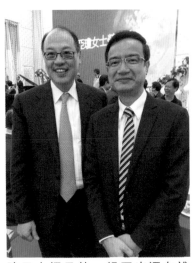

除了大輝兄外，想不出還有誰可以集政界、商界、體育界、教育界、廣播界於一身。

「你睇足球幾能夠震懾人心，足球嘅凝聚力係幾緊要」，相信很多球迷都記得，這是鍾先生評述球賽時的由衷之言，幾句話點出體育運動的重要性和魅力。精彩的比賽及球員的精湛球技，固然能掀動球迷的情緒，而專業中肯的評述更可提高觀眾觀賞球賽的興趣和投入感。

鍾先生擔任體育評述員逾 30 載，由本地足球講到世界盃、由場地單車講到格蘭披治賽車，以至評述亞運會及奧運會，多年來陪伴着很多運動迷成長。鍾兄獨到的分析，深入民心，偶爾真情流露，亦引起廣大球迷共鳴。他除了在熒幕前評述球賽，在幕後更廣結善緣，認識不少體育界風雲人物，緊貼體壇脈搏。他特別關心本地足球，我上任體育專員之初，就曾與他暢談球圈近況及未來發展方向。

鍾兄是有心人，亦健談敢言。我們每次見面均談得很投契，從坦率交流中亦帶出不少新想法。近年他「講、演」雙棲，除了評述球賽外，兼任主持和參與劇集演出。如今鍾兄執筆撰寫這文集，講述自己多年來的感悟與喜樂，以細膩的筆觸與讀者分享體壇經歷的人與事，展現更多運動場以外的生活點滴，當中一事一物大家可能都略知一二，但細閱其故事一定會有更深刻的體會和感受。

自 2020 年初受疫情影響，多項體育活動被迫延期或取消。最近本地疫情緩和，足球聯賽已經重開，而數項國際賽事亦正籌備在香港舉行。此文集出版之時，正值東京奧運會和殘奧會前夕，大家都熱切期待東奧能夠克服疫情順利舉行。隨之而來還有全運會、冬季奧運會、亞運會和世界盃等，希望一連串的體壇盛事可以重燃體壇的熾熱氛圍，同時透過跟鍾志光先生同樣專業的評述，提高市民對體育的認識和興趣，從而鼓勵大家一起參與，親身領悟體育運動的樂趣。

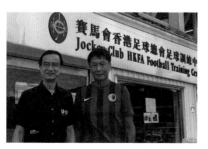

體育專員楊德強兄跟我都是熱愛體育而又從事相關的工作，所不同者，他是高官，我是庶民。

楊德強

民政事務局體育專員

收到志光兄的訊息，讓我為他即將出版的文集中寫一篇序，一點也沒有猶豫便答應了。跟志光兄相交逾四十載，在我退役後從事教練員時便認識他，他參與了當時的足球青訓計劃為教練員，也因為他熱愛足球運動，而我當時是負責這個計劃的先導者和技術培訓者，就因此而認識了鍾仔，也讓當年這群參與者的友情能一直保持至今，實屬難能可貴。

鍾仔平易近人，好學不倦，從中學畢業後便當上非文憑資格的私立學校老師，並參與足球教練員的工作，後來更當上兼職青訓發展主任，協助推廣全港足球青訓計劃，及後再考讀師範學院（現稱為香港教育大學）修讀正式教育文憑，師範學院體育科主任形容鍾仔為四年級的學生（當年只有三年級），因為他入學前已經具備相當多的教學和體育工作經驗，故此就有這說法了。

攝於 1981 年

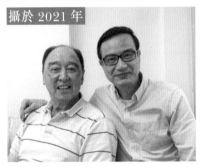

攝於 2021 年

四十年間如一夢，彈指而過樂無窮！

鍾仔取得文憑教師資格後並沒有止步，雖然他後來在電台和電視台工作，但一直不斷進修，從公開大學取得學士學位，接着考獲香港大學及中文大學的碩士學位；他的追求，並非為工作晉升，而是為自己人生；他在電視台工作多年，特別是體育節目使他有機會參與許多國際體育大事，如亞運會、奧運會、世界盃和澳門大賽車等，使他有機會接觸不同的專家前輩們，以及現役或退役的國際級運動員和教練等，讓他能有機會向這些曾叱咤風雲的健將們交流。這文集就是他道出了跟不同前輩們的經歷，以及其中的感悟和喜樂，特別是他對每一位主角的人生，表露無為，是值得讀者慢慢去品嚐的。

郭家明

前香港體育學院高級教練兼足球部總教練

第一次接受鍾哥的訪問是在廣島亞運，那次我只得「梗頸四」，但鍾哥仍然走到選手村訪問我，印象深刻。在單車場上的日子少看電視，只知道他是體育主持，是足球評述員；在單車場上退下來後，多看了電視，才知道他也是演員，晚飯時間帶給我們不少歡樂。

我倆有一位共同朋友——沙田盛記麵家的B哥，盛記在沙田是人所共知的敬老小店，定期請長者食麵，從B哥口中得知鍾哥也經常跟他一起做義工，探訪獨居長者，到學校演講及跟老師、學生作分享，他卻從來沒有向外界提及，低調行善，惠澤社群，值得學習。

如今的鍾哥又多了一個「作家」的身份，在他生花妙筆下，把工作實況透過文字展現在大家眼前，更勾起我往日參加比賽的回憶。書中又有悼念前輩的文章，感人的文字叫我在念記逝者的同時，也要珍惜眼前人。書名中「悟樂塵網中」五字尤為點題，是鍾志光的感悟與喜樂，讀後也使我有所感悟及得到喜樂！

<div style="text-align:right">

黃金寶

前香港單車代表隊運動員

</div>

（右起）B哥、阿寶和筆者一起出席學校活動。

鍾志光，每每聽別人提起他總離不開「聲線洪亮清晰、字字句句鏗鏘」；我和鍾志光的相識自然是源於體育，他是一個喜歡體育、修讀體育，繼而成為體育老師、成為體育傳媒工作者，再成為電視體育節目主持的人。

在體育以外，相信大家更常看到他出現在不同的劇集中，可謂形象百變，卻又非常稱職。當我發現這位老友在忙碌工作生涯中，更走進大學修讀，研究中國文學，令人由衷的佩服，也難怪他主持時，總是能出口成文，滔滔詞彙，金句不絕。這本文集講述他過往的人與事，內心感性之流露，文裏行筆穿梭中交代了人與人之間的情，還有與摯友過往相處之點滴，可勾起你我不少當日情。讀畢文集，其文筆深入刻畫情景，歷歷在目。就讓這本文集帶着我們，遊走於奧運、亞運、世界盃等體壇大事，回憶每一刻的感動。

<div align="right">

李漢源

資深電視體育節目監製及製作主任

</div>

攝於 1991 年　　攝於 2021 年

枯木逢春猶再發，人無兩度少年時。

鍾老師要出書，這真是讀者的福氣！

與鍾仔（年輕時的暱稱）同事 30 餘年，素知其為人風趣幽默、知識廣博、洞明世事。無論是在工作會議又或飯桌閒聊，他的言論都有新意和見地，最令人佩服的是他有豐富的知識和極強的記憶力，引經據典倒背如流；令我等讀外語出身的自愧不如，漸漸大家都默認初出道時的鍾仔已變成公認的「鍾老師」。

寫書文筆固然重要，鍾老師的文學底蘊很深，這個不容置疑；難得的是他在體育主持方面的工作經驗豐富，歷經各種無奇不有的事情，是以他的書內容非常豐富。加上鍾老師本身反應敏銳、洞察能力強，故他看事情每每有獨特的觀點。

偶爾遇到棘手的人和事也因為他性格豁達、為人樂觀、對人寬容，事情都可迎刃而解。在他的字裏行間，不難發現那是糅合了溫柔敦厚的感情和練達的人情世故。看他的書除了可以一窺體育圈不為人知的那一面，也可以領略到鍾老師那份摯誠的感情、對生命的熱愛及對友情的看重。

這書將會是香港體壇電視史過去 30 年黃金歲月的見證、記錄和回憶！是一部值得珍藏的好書！

**韓毓霞**
著名體育節目主持人

我和 Wendy 姐除了合作體育節目外，還結緣於劇集。

認識鍾 Sir 是在電視機聽着他講波。不過老實說我是不愛看球賽的，所以真正的交流是由《愛‧回家之開心速遞》開始，鍾 Sir 飾演我親叔叔叫「阿佳」。鍾 Sir 本人非常聰慧，久而久之，他也成為我非常好奇的學習對象。

評述員通常是個很會說話的人，但很奇地他是從不用口才去爭風頭的，以沉默居多。後來更發現原來我的佳叔是位才子，文學和哲學都是碩士級人物。更奇吧！高學歷的他在電視台評波演戲不可能有高收入吧！在香港，一個雙碩士卻熱愛着窮足球，樂於以演員為事業，實在對很多人來說是很傻和很奇的。

不過我真的很喜歡我這位叔叔的沉默性格，中年港女像我如果學到他一半，做人必定會很成功。佳叔在不用「埋位」時，會安靜地或站或坐在一角，在工作之中留意事物。他的活力會在「埋位」演出時展現，那怕只有一兩句對白，喜感和生活化的演技也自然流露着，讓大家感受角色的活力，他是支撐着整場戲的樑柱。

作為演員的我會說大鳴大放演繹，表情多幾個就更容易「刷到存在感」。可是鍾 Sir 卻不選這種捷徑，佳叔是用一種不慍不火的力度去讓觀眾和對手們感受他的和諧，他永遠叫人看得舒服。

當球員比當一個演員的生涯更短和更濃縮。鍾 Sir 作為一位香港著名足球評述員，必然是看盡了無數球界名宿的起跌和球場的佚事。我從他身上知道說波人不是單靠口水花，而是要對足球認識有深度。因為鍾 Sir 對足球熱愛，所以付出一切也是不足為奇。

大部分香港球迷都忽略香港球員的光輝，而這本書就擔當起一個「中場」的角色，負責傳遞，讓讀者知道

香港足球員付出的努力，以及香港球壇歷史是值得我們引以自豪的。鍾 Sir 把這些球壇的點滴和訪問集結成書，對讀者甚至是整個球壇都是塊寶！

# 林淑敏（Mandy）
### 電視藝員

淑敏是近年竄紅極快的藝人，難得的是她不恃紅生驕。

「悟樂塵網中」摘自陶淵明「誤落塵網中，一去三十年」句，不為五斗米折腰的陶縣令有感入錯人生跑道，遂生此慨歎。弟乃碌碌無為者，在塵網中兜兜轉轉，一事無成，然亦未有「誤落」之感，是故捨「誤落」而取「悟樂」，好讓跟大家分享弟在塵網中的感悟與喜樂。

經歷過八屆世界盃，奧運方面，計及即將舉行的東京奧運在內，也是八屆；至於評述過的足球賽事更多不勝數。上天於弟厚愛有加，寓工作於娛樂，從不以工作為苦。因緣際會，碰過不同的人，遇過不同的事，不敢自誇世事洞明，練達人情，惟總有些感悟油然而生，有些樂事記於心間，願與諸君分享。

此書之能付梓，最大推手乃萬里機構出版有限公司的梁卓倫先生及嚴瓊音小姐，他倆大膽地找「用口多過用筆」的弟撰書，想來冒險之極。弟怎會想到、亦從無想過會有著作面世，行事之初不敢向人提及，甚至同衾共枕的妻子也被蒙在鼓裏，唯恐半途而廢，招人笑柄。人生就是如此奇妙，往往是意想不到，而更加意想不到的是在邀約友朋賜贈序文時，各界好友皆鼎力相助，竭力支持。

陳耀南教授是吾恩師，歷來多助於弟。沈西城兄乃弟心儀之大作家，冒昧求序，鴻文即至。林大輝兄相識已久，雖然他的社會地位日高，但待人真切之情與初識無異。楊德強兄為主管香港體育事務的高官，本書以體育入文，又怎少得他的序文呢！郭家明兄與弟相知相交四十載有多，知弟甚詳，是良師，是益友。黃金寶兄是弟跑新聞時採訪過的運動員，李漢源兄是在 32 年前替弟試鏡的導演，韓毓霞女史則是多年戰友，最佳拍檔，林淑敏女史實乃弟最欣賞的女演員，她跟球圈也有淵

源，前中華民國國腳陳展安前輩正是她的家翁。他們的序文充實了本書內容，大大地增加了可讀性，在此再三言謝，銘感不忘！

　　寫作是孤單的，但過程卻愉快；幕幕舊事溢於胸臆，有喜有悲，有得有失，這就是人生。古詩十九首有云「不惜歌者苦，但傷知音稀」，寫作人也是一樣。文章既就，書本付梓，知音無覓，能無怨乎？於弟而言，知音多少並不是最重要，只要讀者能夠體會到弟在塵網中的感悟與喜樂，便使弟樂透了！

　　　　　　　　　　　　　鍾志光
　　　　　　　　　　序於中文大學錢穆圖書館

# 目錄

## 第一章　競技場上起風雲

## 第二章　鏡頭以外無界限

## 第三章　佳叔講波似鍾仔

## 第四章　平生最幸得師友

# 競技場上
## 起風雲

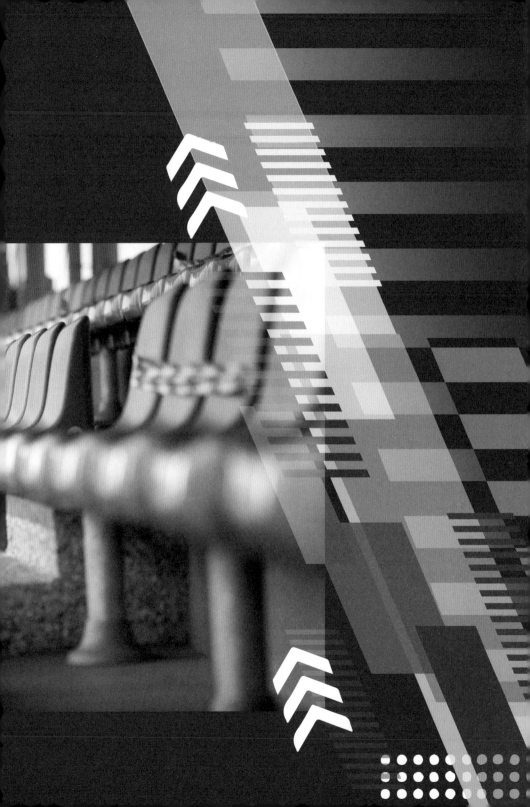

# 香港第一金
## ——「風之后」：李麗珊

　　1952年香港首次派出運動員參加奧運，四名前往赫爾辛基出賽的都是游泳選手，其中兩名為華人。戰後初期，百廢待興，政府投放在體育的資源極有限，旨在參與，不論成績。直至1988年漢城奧運，陳念慈和陳智才在羽毛球混雙項目取得銅牌；不過，羽毛球在當屆只是示範項目，未有計算在獎牌榜之列。香港的第一面奧運獎牌，是在1996年由滑浪風帆項目的李麗珊替我們奪得。

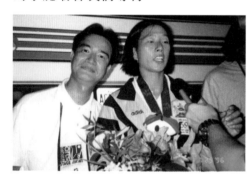

頒獎禮後，各大電子媒體都爭着搶先訪問「風之后」。

### 爭分奪秒搶先報道

　　在長洲土生土長的李麗珊，從小就在舅父熏陶下，愛上了滑浪風帆。她在出席阿特蘭大奧運前，已經在1990年及1994年的亞運會取得兩面銀牌，亦是1993年世錦賽冠軍人馬，如此亮麗成績，無怪乎被視為爭標分子。無綫電視體育組主管們理所當然地把滑浪風帆視為重點項目，多次前往比賽地點薩凡納（Savannah）視察，擬定拍攝策略。

比賽期間，派出唯一一隊可作現場直播的採訪隊駐紮當地，每日現場報道戰況。比賽至最後一日，珊珊已經肯定金牌在手，由於賽事開始前，教練與傳媒約法三章，在比賽完結前不會接受訪問，縱使已知取得金牌，亦未有向媒體講述心聲感受。所以，最後一個比賽天，大批記者湧往薩凡納，待珊珊完成比賽後便馬上跟她做訪問；電子傳媒尤其重視搶先報道，是故珊珊上岸處便成兵家必爭之地。

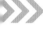 ## 出招成功直播畫面

早一晚我收到通知，要在翌日早上聯同拍檔湯瑪士乘坐流動廣播車前赴薩凡納，當下我向主管提出建議，希望改坐小車，好趕及比賽開始前到達；由於資源緊絀，未能如願，主管又說現場人手充足，只着我此行專注頒獎禮便是。第二天下午到達新聞中心時，最後一班前往比賽場地的駁艇已經開出；換句話說，我雖然到了新聞中心，卻無法踏足比賽場地，二者之距離猶如中環至昂船洲，無船不行，我只好在新聞中心收看現場畫面。當珊珊上岸一刹那，記者們蜂湧而至，細看之下，似乎獨欠無綫的採訪隊，此時亞視的採訪隊正在跟珊珊做訪問，但我只見畫面，卻聽不到聲音。之前說過，在當地只有我們設置器材作現場直播；理論上，其他電子傳媒只可以把訪問錄影後傳回廣播中心，然後再透過人造衞星傳返香港，這樣才可以有畫有聲。

為甚麼亞視可以讓香港觀眾看見現場畫面呢？原來大會的製作團隊知道這是香港的第一面金牌，因此全程直播，亞視就是透過大會提供的畫面便儼如直播。我在新聞中心只見畫面，不聞聲音，但香港觀眾卻聲畫俱存，因為記者以手提電話作為傳聲工具。我台主管們的精心部署，卻被偶然而然的情況，殺個措手不及，吃了一記悶棍。當晚收到主管來電，以低沉的聲音告誡我：明天的頒獎典禮不容再失。

## ▶▶▶ 額外付費是潛規則

一宿無話，第二朝吃過早餐後，便和湯瑪士到頒獎禮場地視察，並向大會查詢程序；大會負責人說我台不在採訪名單之列，我倆馬上意會到要額外付費才可以進入會場，廣播中心的主管得悉情況後，馬上向大會購入頒獎禮的播映權，可以在會場內設置獨家攝影機，這一次，我們比對手快了一步。為求不容有失，我們是最早到場的採訪隊，佔據了最近頒獎台的有利位置。因為我們是剛剛付款，確認文件尚未傳到前線；所以隔不久便有一位身材健碩的女職員請我們離開，我每次都重複告訴她，我們已經取得播映權，只是文件未到，幸好她也沒有強行要我們離開。大概6點鐘左右，她再次出現，這次是說已經收到了文件，着我們安心工作。

在早上視察完場地後，我和湯瑪士已經定好策略，計劃在頒獎禮完畢，當珊珊步離頒獎台便衝出去跟她做直播訪問，若讓她返回休息區，肯定是人

頭湧湧，未必可以搶先訪問；這也是我堅持守住頭
位的原因，期間不敢離開半步，廁所也沒上。結果
當珊珊步離頒獎台時，我馬上繞過保安人員，衝過
去把她截停，讓她跟觀眾交待此刻心情。

## 全城高呼港人驕傲

　　1996 年還是港英時期，頒獎禮升起的是香港
旗，奏的卻是英國國歌。然而。在香港土生土長
的我，望着也是土生土長的李麗珊，只感到香港人
的驕傲，香港人終於可以站在奧運會頒獎台之巔，
在電視機旁的香港市民相信也有同感。基於是香
港首面獎牌的得獎人，團隊對她保護有加，凡所到
處，必定有大批團隊職員護航，未經預約批准，一
律不接受訪問。我曾經在選手村見過其他國家的金

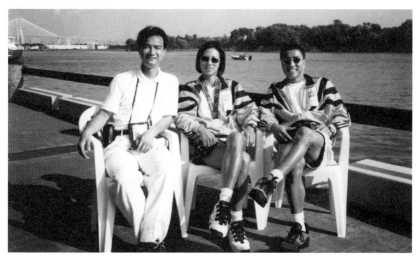

▍▍ 與李麗珊及黃德森攝於薩凡納。

牌得主，都是獨來獨往，行動自如，跟珊珊的情況大相徑庭。

按原定安排，奧運完結後，我會跟隨大隊從阿特蘭大直飛回港。但公司最終決定要派出採訪隊跟珊珊同機返港，沿途報道；因此，我聯同攝影師及收音師便更改行程，天未亮便從阿特蘭大飛往丹佛市，再轉飛洛杉磯，跟珊珊坐同一航班返港。航班原定上午 10 點起飛，最終延至下午 4 點才啟航，更巧的是洛杉磯機場正在大裝修，只得一間快餐店營業，排隊的人龍不知繞了多少個圈，根本找不着龍尾，我們 3 人只好空着肚皮等候上機。

亞視的採訪隊也是同一航班回港，文字記者也在機上，其中一名記者更與珊珊同坐頭等。航班起飛前，我跟亞視採訪隊溝通過，大家都同意暫時放下工作，好好休息。如此一來，大家的壓力便消除了。十多個小時後，已經看見九龍城，飛機緩緩下降，機長告訴大家，香港的奧運金牌得主李麗珊小姐也在機上，全機乘客，不分國籍，都大力鼓掌，氣氛熱烈而溫馨。艙務經理讓我們的攝影師先走出機艙，以便拍攝李麗珊及黃德森下機的情況。航機在晚上 10 點多到埗，啟德機場內人山人海，除傳媒外，有不少市民也來接機；當晚珊珊在回長洲的路途上，大量市民夾道歡迎，所到之處，擠得水洩不通。此時，公司車已經在機場外等候，取回行李便馬上趕返清水灣電視城，跟霑叔（黃霑）、阿潘（潘宗明）一起主持李麗珊回港特備節目，直至深夜才坐阿潘順風車回家，我的阿特蘭大之旅亦畫上了完滿句號！

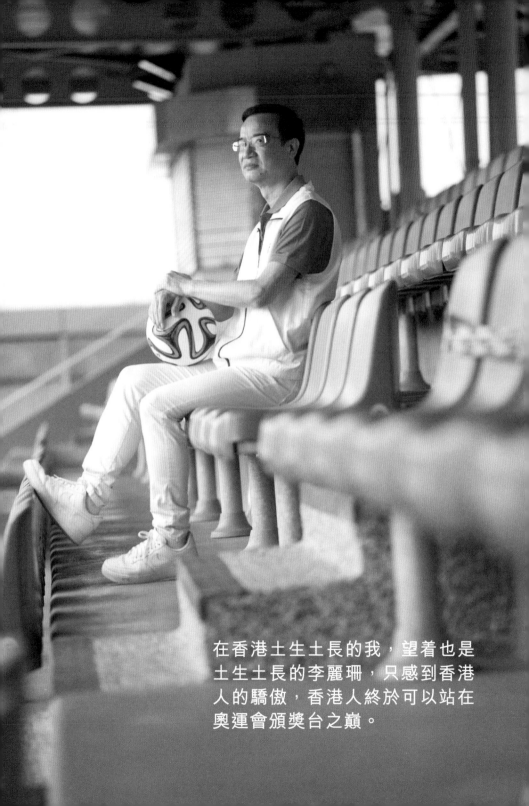

在香港土生土長的我，望着也是土生土長的李麗珊，只感到香港人的驕傲，香港人終於可以站在奧運會頒獎台之巔。

# 香港第一銀
## ——乒壇孖寶：李靜、高禮澤

自 1996 年李麗珊替香港取得一面奧運金牌後，全城都期待着第二面獎牌的來臨。2000 年的悉尼奧運叫我們失望了，及至 2004 年的雅典奧運，希望重燃，奪牌機會最大的是男子乒乓球雙打項目，由陳江華帶領着李靜及高禮澤出賽，他們一直合作無間，近幾年的大賽也交出成績，只是總屈居在中國球手之後。

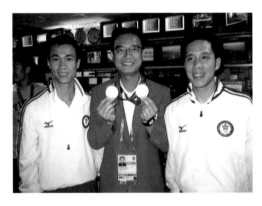

██ 揚威雅典的乒乓孖寶：李靜（左）及高禮澤（右）。

 **獨家畫面營造現場效果**

賽事經過抽籤後，我更肯定香港隊一定會取得獎牌，是金？是銀？不敢妄測；所持的理由是被列為第三種籽的香港隊，跟最強的對手中國隊分在上下線作賽，換句話說，發揮正常的話，將會在決賽才面對剋星爭金奪銀。這個抽籤結果無疑替香港隊

打了一支強心針，讓教練及球員們信心大增。既然預計香港隊會有驕人成績，我們也作出特別部署；為使觀眾不會錯過香港隊的每一場比賽，我們額外付費，在場館內設置攝影機，遇上大會沒有提供比賽畫面時（尤以初賽），我們仍能讓香港市民收看到比賽情況。就算大會有畫面提供，我們的攝影機也會加插獨家畫面，務求做到真正獨家播放，使觀眾猶如置身現場。

比賽展開後，一如我所料，香港隊發揮應有水平，過關斬將。同時，被認為是黑馬分子，而且在同線作賽的韓國隊在十六強已經下馬，更叫人意外的是第二號種籽，中國隊的孔令輝及王皓在第三輪比賽被瑞典隊淘汰出局。至此，香港隊最強的對手只剩陳玘及馬琳組合。準決賽香港隊面對俄羅斯隊，李靜及高禮澤愈打愈有信心，輕鬆地以 4：2 擊敗對手，此時已經坐亞望冠，非金即銀。究竟是金是銀，還看跟陳玘及馬琳的終極一戰。

## 鐵三角為港乒「打江山」

阿靜和阿澤都曾經進入中國國家乒乓球隊，跟中國球手一起訓練，彼此的打法及實力都不是秘密。教練陳江華是兩位球員的最強後盾，他離開了中國內地，轉到香港，並代表出席阿特蘭大奧運，又在德國打過職業賽，身經百戰；他如今打而優則教，這個鐵三角組合，因緣際會，一起努力為香港爭光。決賽當日，我和江嘉良一早到達場館，見到

他們熱身時，只有默默地祝福，不敢打擾。當時全港的媒體也集中在場館，大家都希望香港隊發揮出超水準。無可否認以雙方的實力而言，中國隊稍勝一籌，但乒乓球賽勝負並非以往績計，而是取決於球桌上的表現，雙打尤重球員間的配合，雖云下峰，卻非必敗。

比賽開始，中國隊先勝兩局，氣勢如虹，雖然第三局被港隊取下，但信心未有絲毫動搖。反觀香港隊，負隅頑抗下，總是手風欠順；第四局又以11：8落敗，在七局四勝賽制中，中國隊只要多取一局，便完成霸業，而香港隊則除取勝外，已無退路。在一鼓作氣下，香港隊取回這一局，乒乓球館內的氣氛頓時緊張起來。

在第六局開始前，我跟香港代表團團長許晉奎先生做了一個直播訪問，在關鍵時刻，許生感慨良多，熱淚盈眶，我跟攝影師打了一個眼色，鏡頭便聚焦在許生的眼睛，清楚地見到他的男兒淚，事後每次見到許生，他都責怪我把他的淚眼攝入鏡頭。第六局初段，中國隊已經帶開分數，港隊在想贏怕輸下有點進退失據，最終以5：11敗陣，中國隊以總局數4：2勝出。香港隊雖然屈居亞軍，但仍然使香港特別行政區區旗首次飄揚於奧運頒獎禮上。

陳江華（左）
是香港乒乓
球運動發展
的無名英雄。

與香港代表團團長許晉奎先生合照於雅典奧運
乒乓場館。

## 薪火相傳致力追夢

當江嘉良跟阿靜及阿澤進行直播訪問時，我收到公司指示要馬上帶同香港隊職球員及香港團隊成員，包括團長許晉奎、彭沖、乒總主席余國樑等回到廣播中心，出席祝捷會，跟香港市民一同分享取得銀牌的喜悦。車輛已經在場館外等候。此時，我想到若把運動員立即帶走，則未完成採訪的行家便要待我們放人後才可以繼續工作，須知他們分秒必爭，採訪後既要寫稿，又要傳相，晚一點完成，便晚一點才能休息；既然我們距離直播還有少許時間，所以我請大部分工作人員及代表團團員先行出發，我留守至最後，待其他媒體採訪完畢後，才跟球員及教練一起返回廣播中心。

回到中心後，一切準備就緒，距離直播還有些時間，工作人員爭相與香港孖寶阿靜及阿澤拍照，他倆來者不拒，絕無架子，甚至還慷慨地借出獎牌給大家拍照留念。直播順利完成，我們的開心快慰並沒有因做完直播而告終。

兩年後的多哈亞運，香港孖寶仍然處於巔峰狀態，在決賽重遇陳玘、馬琳；結果擊敗對手，報卻雅典奧運一敗之仇，替香港隊在亞運史上，增添一面金牌。今日，從比賽場上退下來的孖寶並沒有離開球場，只是轉換了角色，成為教練，薪火相傳；

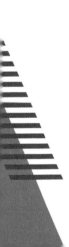

李靜是香港女子隊主教練，在他帶領下，土生土長的球手近年戰績彪炳；高禮澤則致力培訓青少年球員，目前是男子青年隊主教練，他們在總教練陳江華的統領下，繼續為香港乒乓球運動的發展而努力。

▋▋ 香港隊在廣播中心開祝捷會，香港同步直播。

# 2008年北京奧運
## ——百年圓夢

　　1908年，來自美國的天津青年會幹事及兼任南開中學老師的錢伯森在青年會刊物《天津青年》上發表文章，提出了歷史上著名的「奧運三問」：一問中國何時派出運動員參加奧運？二問中國何時可以取得奧運獎牌？三問中國何時可以主辦奧運？由於這篇文章在中國散佚已久，很多人對此事之真偽抱有懷疑態度。其後終於在明尼蘇達大學的安德森圖書館內的基督教青年會檔案館，查找到原文，證實此說無誤。由此可見，早於二十世紀初，國內已經有鼓吹參與奧運的言論，中國人亦熱切地期盼。這三問，在一個世紀後，終於有了圓滿的答案。

為北京奧運而興建的國家體育館，因外型像鳥巢，故又稱鳥巢。

### 奧運三問　報以喜訊

　　第一問的答案在1932年出現了。當年由6人組成的中國代表團首次出現在洛杉磯奧運開幕典禮，劉長春是第一位，亦是當屆唯一一位參加比賽的中

國人，美國的媒體形容他是 4 億中國人的代表。在物資匱乏，舟車勞頓下，雖然成績未如理想，但為中國人參加奧運踏出了第一步，意義重大。

經過半個世紀後，第二問又有了答案。同樣是在洛杉磯，轉眼間已是 1984 年，26 歲的射擊運動員許海峰，不單止取得當屆的奧運第一金，同時亦是中國的奧運第一金，在國家參與奧運歷史上作零的突破。這一屆在蘇聯及部分東歐選手缺席下，中國隊取得不錯的成績，除許海峰之外，體操運動員李寧個人獨取 3 面金牌，風頭一時無兩。總成績以 15 金、8 銀、9 銅，共計取得 32 面獎牌，位列於獎牌榜的第四位。

三問中已經有兩問得出答案，最後一問，也是難度最高的一項，幾經努力，結果在 2008 年給出了答案。早在 1990 年，鄧小平在參觀亞運主場館期間，曾經向北京市的領導們提問，着他們仔細考慮申辦奧運的可能性。經此一問，1991 年 2 月，北京市便開始了首次申辦奧運的工作；並於同年 12 月向國際奧委會遞交申請書。1993 年 9 月 23 日，在摩納哥舉行的奧委會會議上，經投票後，北京最終以兩票之差負於悉尼，慘遭滑鐵盧。然而有志者事竟成，1999 年 4 月，北京市再次向國際奧委會提交文件，申辦 2008 年的夏季奧運會。同時成立了「北京奧申委」，專責統籌及處理申辦事宜。

吸收了上次的失敗經驗後，重新釐定策略，各項準備工作都一絲不苟。在出席評估委員會代表團

的諮詢會前，反覆演練多次，甚至代表團的服裝顏色也在考慮之列。在準備充足下，對委員們提出的問題，都給予詳盡的回覆。當時國際傳媒都把北京唱成大熱門，但未經投票選出，仍然充滿變數；就像之前申辦 2000 年奧運時，經首輪投票後，北京居於領先位置，但其後形勢逆轉，最終主辦權由悉尼取得；經此一役，大家都明白，在盡了最大努力的同時，也要作好最壞的打算。

## 霍老申奧　斡旋有功

2001 年 7 月 13 日，國際奧委會在莫斯科召開大會，會上以不記名方式投票選出 2008 年奧運主辦城市。當日全國上下都期待喜訊，無綫電視兵分三路：派出兩組外景隊分別前往莫斯科及北京，第一時間報道兩地情況；另一組外景隊則留守香港。康文署在九龍公園邀請了體育界及社會知名人士聚在一起，預備在公佈北京成為奧運主辦城市後，馬上舉行祝捷會。我當時在九龍公園跟各界人士觀看現場直播，第一輪投票後，沒有申辦城市取得超過半數，所以在剔除最低票數的城市後，進行第二輪投票；結果北京在這一輪取得超過半數的 56 票，成為 2008 年第 29 屆夏季奧林匹克運動會的主辦城市。在九龍公園的各界人士欣喜若狂，不同體育總會的管理層在接受我訪問時，都異口同聲地表示全力支持北京辦好奧運，香港健兒一定悉力以赴，爭取佳績，活動在一片歡呼聲中結束。

當人群漸漸散去時，消息傳來，霍英東先生正動身前來跟大家分享他的喜悅，可是活動剛剛結束了，主事官員唯有希望我和外景隊多留一會，進行採訪，我們樂意為之，這是我第一次，亦是最後一次訪問霍老。言談間感受到他愛國情切，申奧過程中，他出力不少，用盡了自己在國際體壇上的人脈關係，增加了北京的勝算。他卻不以此居功，並且承諾全力支持北京辦好奧運，讓世人看到中國人的能力，叫世人知道中國人已經站起來，愛國之情流露不已。可惜的是霍老於 2006 年離我們而去，無法親臨北京城，見證奧運在中國。誠一憾也！

自 1908 年「奧運三問」提出之時計起，百年大業，歷時一個世紀終於圓夢。2022 年北京市將會首次主辦冬季奧運會，北京亦會成為第一個主辦過夏季及冬季奧運會的城市，無綫電視早於 2018 年已經買下播映權，希望到時能夠再次為你服務！

細看「水立方」這個國家游泳中心，上方是一片片呈蜂窩形的六角形。

# 2008年北京奧運
## ——盛況空前

　　百年期盼，7年籌備，舉世矚目的北京奧運於2008年8月8日晚上8點正進行開幕禮。無綫電視在製作上是最大規模的一屆，大部分同事包括評述員都齊集北京，廣播中心搭建了直播室，由Do姐（鄭裕玲）領導，連續兩個多星期，日以繼夜地為大家服務。另一方面，由於馬術比賽由香港協辦，風帆比賽則在秦皇島舉行，我們也有外景隊駐守，務求使觀眾不會錯過任何一項比賽。我在開幕禮前兩天才起程前往北京，剛到達香港國際機場，便收到改掛8號風球的消息，幾經折騰，才得以踏上征途，否則，將會錯過開幕禮，若是如此，就會是一個極大的遺憾。

難得跟Do姐一起作主持，乘機從中偷師。

### 開幕禮融合古今文明

　　奧運會當然是以體育競技為主，是很多運動員期待的舞台。除比賽外，開幕典禮也是大眾關注的，尤以文化表演部分，主辦城市會把自己國家的文

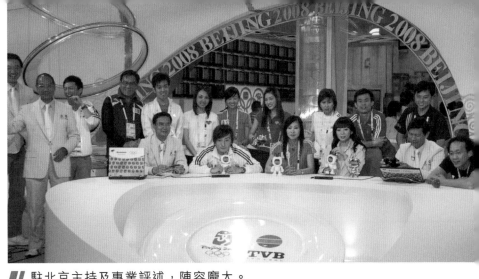

■■ 駐北京主持及專業評述，陣容龐大。

化、歷史，以不同的表演形式帶給世界各地朋友，
估計全球有數以十億計的電視觀眾收看。2004 年雅
典奧運的開幕禮帶有濃厚的西方文化色彩，希臘就
是西方文化的發源地；巧合的是，中國是東方文化
的發源地。珠玉在前，世人的目光都聚焦於總導演
張藝謀如何把中國數千年的文化展現出來？

　　結果張總導的功課得到了擊節讚賞。文藝表演
以中華文化為主軸，讓世人看到中國五千年文明進
化之路。以缶陣的敲擊節奏作開始前的 10 秒倒數，
一道耀眼的光環，激活了古代的日晷，把開幕禮的
帷幕揭開。缶及日晷都是古代的器物，如今知之者
少，這的確是先聲奪人的第一幕。接着由 29 個焰
火組成的腳印，沿北京的中軸路走到主場館，象徵
第 29 屆奧運的歷史足跡；焰火代表中國的古代四大
發明之一，印證了火藥的應用。文化表演由畫卷的
打開而展開，五千年的中華文化，都蘊藏在畫卷之
內，透過影音技術，向觀眾說明中國歷史文化的起
源和發展。

## 同一個世界 同一個夢想

接下來是文字的介紹及表演，漢字是世界上最古老的文字之一，承載着源遠流長的中華文化。中國有不同的方言，但在書寫上，只有漢字，在保存文化方面，「書同文」發揮了很大作用。活字印刷術亦是四大發明之一，對文化承傳起了關鍵的影響；這一幕，897 位表演者刻苦地訓練了十多個月，極具視聽之娛，也帶出極深涵義。文化表演中段的主題是絲路，包括了絲綢之路及海上絲綢之路，兩條絲路的重要性在於打開了東西方的大門，藉着不同的路線及交通工具，使中國與西方國家展開貿易，進行文化交流，把中國的四大發明傳入歐洲，對推動世界文明的發展產生重大影響。此時畫卷翻出新一頁，看到新時代的出現；著名華人鋼琴家朗朗的獨奏，伴隨着古老的畫卷在無垠的星光中延展。

再下來是名為「自然」的表演，由太極拳作序幕，帶出天圓地方及天人合一的概念，在視覺上，大家目睹的實在十分精彩；但在深層意義而言，大家未必充分理解，因為這些包含哲學思想的概念，實在不容易以圖像及音樂來交代清楚。表演的最後部分，出現了由北京奧組委花了一年時間，在全球徵集而得的幾千張笑臉，配合主題曲「我和你」，展現了「同一個世界，同一個夢想」的主題。整個文化表演歷時約一小時，能夠把從古到今所走過的路，濃縮在一小時，的確是高手。眾人無不對表演團隊的演出，又或張總導及其製作團隊讚嘆不已。

外景隊每天都馬不停蹄地為大家服務。

## 李寧空中飛 燃點聖火照萬里

　　燃點聖火向來是開幕禮的焦點，事前絕對保密，大家都不知道由何人？用甚麼燃點方式進行？直至聖火燃點前的一刻才知道由體操王子李寧擔大任，據知首選是奧運第一金許海峰，但由於年已漸長，對他來說，難度太大了，便換上次選的李寧，若他也力有不逮，第三選擇的田亮便隨時候命。燃點聖火方式的意念來自中國神話「夸父追日」，李寧手持祥雲火炬，由鋼索緩緩吊起，橫空於鳥巢之屋簷，沿着投射出來的卷軸，凌空繞場一週，然後才燃點導火索，聖火迅速環繞主火炬；剎那間，聖火台光照萬里，聖火一直燃亮至閉幕禮才徐徐熄滅。

　　對於所有中國人來說，能夠親身見證到北京奧運辦得如此成功，實與有榮焉！在我來說，除了開幕典禮，也有很多難忘片段；例如劉翔因傷退賽、乒乓場上男女子單打冠亞季軍都由中國球手包攬，喜見三面紅旗高揚。中國隊結果以 48 金、22 銀、

30 銅位居榜首之列，香港隊的表現卻強差人意，未能取得獎牌，因而我們對香港運動員的報道也相應減少。無可置疑，中國是 2008 年奧運的大贏家，此外，無綫電視也同樣是贏家，我沒有公司獲利的數據，但從慶功宴的規模來看，應該是有可觀的盈利；否則，怎會筵開 60 多席，又預備超過 60 萬元的禮物作抽獎？是夜各人皆盡慶而歸。其實，觀眾也是大贏家，安坐家中，不用付費，便可以看到健兒們奮力拼博，有汗水、有淚水，分享他們奪金的喜悅，又為失落獎牌者嘆息。總而言之，稱北京奧運為「三贏奧運」，也絕不為過！

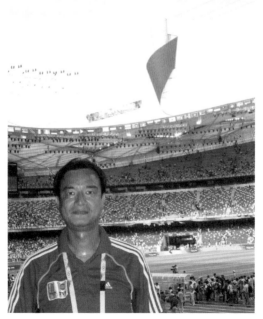

▌▌▌ 奧運聖火在鳥巢，至閉幕才徐徐熄滅。

# 意想不到的 2012 年

　　營商之道在於低買高賣，電視工業也是如此。能夠用低成本製作出受歡迎的節目，廣告收益比支出多十倍八倍絕非天荒夜談。兩大體育盛事——世界盃及奧運向來都是全城熱話的項目，取得獨家播映權自是獲取豐厚利潤的保證，無怪乎在上世紀八、九十年代，這兩大播映權被視為會生金蛋的鵝。當年無綫及亞視都是經亞太廣播聯盟取得播映權，費用各付一半，以2008年北京奧運為例，香港地區播映權只是兩百萬美元，換句話說，無綫及亞視各付一百萬美元而已。不過，隨着收費電視台的出現，播映權的購買方式起了變化。

▮▮ 名義上由無綫及亞視
攜手合作，所以佈景
上也有兩台的台徽。

## 普及播映權　奧運普及化

　　千禧年開始，世界盃的香港地區播映權被剔出亞太廣播聯盟之列；購買者要直接跟版權代理商洽購，多於一家競爭時，往往出價高者才可得，當時主

力發展體育頻道的有線電視便以高價取得 2002 年、2006 年及 2010 年的獨家播映權。至於奧運的播映權，2008 年之後也一如世界盃，交由代理商跟有興趣的電視台議價。長久以來，國際奧委會都希望達致奧運普及化，奧林匹克憲章亦寫有「讓世界更多觀眾分享」的字句。基於此，縱使播映權由收費電視台取得，但也要分售不少於 200 小時的直播版權予免費電視台，否則當違約論。

有線電視及 Now TV 先後於 1993 年及 2003 年開台，站穩陣腳後，不約而同地想在免費電視市場分一杯羹。當香港政府在 2009 年計劃增發免費電視牌照時，他們於 2010 年年初便把申請書遞交有關部門，期望兩年內取得免費電視的經營權。積極進取的有線電視並展開洽購 2012 年奧運播映權的工作，如意算盤是在倫敦奧運雙劍合璧。最終他們以大約 1,700 萬美元取得播映權，這個成交價大概是 2008 年的 8 倍多；還有，北京奧運的播映權費用是由無綫及亞視平分，如此算來，有線電視付出的金額，比無綫在 2008 年所付出的幾近 17 倍。無論如何，財力雄厚的集團，可能視為長線投資，先搶佔體育市場吧！

可惜的是人算不如天算，免費電視經營牌照的申請有如石沉大海，奧運臨近仍解決不了；有見及此，有線電視亦開始與兩間免費電視機構商討合作，結果不如人願，始終無法達成合作。最後在商經局的介入下，在奧運開始前一星期，有線電視才

與無綫及亞視達成協議，簽定合約，讓香港市民可以在免費電視收看到不多於 200 小時的直播。看官或有質疑，以往籌辦奧運的播映需時，每年以年計算，如今只有短短一星期，如何能夠安排妥當呢？

## 全台上下一呼百應

這下子不得不佩服大台的辦事能力，已退休的前無綫電視體育及綜藝科製作主任李漢源兄居功至偉。雖然合作文件在開幕前一星期才簽定，但當國際奧委會察覺到問題的嚴重性後，幾個月前已經派員到港，跟香港政府及無綫電視商議，一旦有線電視未能讓觀眾在免費電視收看奧運直播，有何應變處理？

不過，由於還未有正式文件，李兄無法明正言順地出面籌辦播放事宜。好一個李兄，在當時而言，已經參與過七屆奧運，人脈廣闊，在他籌謀下，碌盡人情咭，早已偷步把直播工程上的事宜處理好，文件正式落實後，便馬上開始運作，省卻了左申右請的時間。最後一星期，全台同事各

▌▌雖然只有一星期時間籌備，但佈景設計卻一絲不苟。

司其職，節目製作上由李兄統領，他一聲號令，台前幕後馬上歸位，各個項目的評述員也騰出時間，按時就位。當時身處三藩市的江嘉良收到李兄的邀約後，馬上動身回港，不消 3 天的時間，已經跟我在電視城餐廳喝下午茶，潘宗明也從多倫多過來助陣。雖然只是取得 200 小時的直播權，按例是不可以在比賽場地範圍內作採訪，但仍然派出兩隊外勤採訪隊飛赴倫敦，為觀眾報道當地的第一手資料，誠意可嘉。這一仗，相信李兄及一眾參與的手足們都難以忘懷。

▌▌ 評述團陣容龐大，可惜的是徐嘉諾師兄（前排右二）只參與了開幕禮前的特備節目，無緣跟他同場評述。

## 觀眾成終極贏家

這次事件涉及到 3 個傳媒機構，亞洲電視可以說是大贏家；因為所有費用一概由無綫負責外，他們還可以全數取得在國際台的奧運時段的廣告費。在奧運期間，亞視除了派出幾位藝員在開幕禮前的特備節目中亮相外，其餘一概沒有參與，只有收入，少有支出，是名副其實的大贏家。無綫電視是出力最多的，所有製作都由體育組一手包辦，按協議，明珠台及國際台組成奧運頻道，每日接力播放 10 小時的奧運節目，除此之外，還要在翡翠台的黃金時段製作精華節目；換句話說，奧運期間，每天都要製作十多小時的節目，猶幸體育組的同事們，個個經驗豐富，身經百戰，終於幸不辱命，完成任務。

無綫電視雖則在收益上所賺無幾，卻能夠讓市民安坐家中收看到奧運比賽，尤其是親眼見證李慧詩替香港取得第 3 面奧運獎牌，亦是香港的第一銅。有線電視在金錢上付出最多，然而未能取得免費電視牌照使他們蒙受了很大的損失，就算日後獲得免費電視牌照，在奧運及其他大型體育項目的競投中，已經豪情 / 豪洗不再。

# 中國人不打中國人

喜歡乒乓球運動的朋友一定知道何智麗跟小山智麗的關係非比尋常。何智麗是替中國取得 1987 年世乒賽金牌的選手；小山智麗則在 1994 年廣島亞運代表日本贏得乒乓球比賽女子單打金牌，原來二者乃同屬一人。何智麗來自上海，初出茅廬時已被認定為非池中物，1987 年世乒賽殺入最後四強，面對師姐管建華，賽前團隊領導示意讓師姐晉級，然而心高氣傲的她卻不聽指示，淘汰師姐後，再擊敗南韓好手梁英子拿下金牌。她非常了解自己的能力，卻對團隊的潛規則不甚了解，以為成績可以決定一切。

難得與江嘉良（左）及王楠（右）兩位乒乓球世界冠軍合照，王楠乃接鄧亞萍棒成為女單一姐。

 ## 智麗風波引起國際迴響

事實上，當時的乒乓球隊儲才豐富，派誰出戰也是奪冠之選，既然如此，聽話的便大派用場；何智麗縱使是世乒賽冠軍，隨之而來的卻是投閒置散，並缺席了 1988 年漢城奧運；因為一面世乒賽金牌而失去爭奪奧運金牌，是她始料所不及的。

面對現實，心有不甘，何智麗下堂求去，1989 年下嫁既是教練，也是工程師的小山英之，婚後移居日本，並冠以夫姓。在日本她執拍如常，勤於操練，水平更勝從前。小山智麗代表日本參加 1994 年廣島亞運，在女單賽事過關斬將，先後擊敗前隊友陳靜、喬虹，決賽面對鄧亞萍，鄧的打法兇狠，雖然個子細小，卻往往先發制人，板板加力，眼神凌厲，自信心強，有「小老虎」之稱，是中國隊奪金希望。這場中日對決正是中國人打中國人。

我是現場觀眾之一，只見小山採取以柔制剛，借力打力之法，迫得鄧亞萍頻頻失誤。小山每得一分，即振臂高呼，氣勢攝人，愈打愈勇。現場觀眾大部分都支持小山，發球前，每每以凌厲的眼神直叮對手，反觀鄧亞萍，往日的霸氣不復見，甚至不敢望向小山。在技術層面而言，兩位球手都不相伯仲，但就心態與氣勢而論，小山佔盡上風。結果以總局數 3：1 擊敗鄧亞萍。當鄧亞萍在決勝分打球落網一刻，小山高舉雙手，大喝一聲，繼而跪地又再彈起，再喝一聲，聲震屋樑，似乎要把積壓已久的怨氣吐盡！賽後接受中國媒體訪問時，小山只以簡單的日語回答，又公開地說：「為日本拿到亞運會冠軍比為中國拿到世界冠軍還要高興」，因而引起中國內地傳媒不滿，大肆評擊，罵她是「漢奸」、「叛徒」、「賣國賊」；與此同時，日本媒體卻把小山奉為英雄，報紙頭版報道、祝賀，電視專訪不停重播；同一件事，

在不同地方有着大相徑庭的處理，這一刻，王安石《明妃曲》中的兩句：「漢恩自淺胡自深，人生落在相知心」不斷在我腦海盤旋！

## 兩虎相鬥取決臨場狀態

雖云世事無恆，興衰常變；但在現實世界裏，歷史卻往往不斷重演。兩年後的亞特蘭大奧運乒乓球女單決賽，又是中國人打中國人。鄧亞萍出戰中華台北代表陳靜。1988 年漢城奧運首設乒乓球項目，當屆的女單金牌正是由 20 歲的中國代表陳靜奪得，然而兩年後卻被擯諸北京亞運門外。又是一個年青當打球手走着何智麗的舊路。有傳她不聽團隊領導指示，於奧運決賽不肯把冠軍讓予李惠芬。不過此說未經當事人證實，姑莽言之，姑莽聽之吧！

1991 年陳靜以傑出中國體育人士名義，成為陸委會通過與大陸文教交流案首批前往中華台北的國內體育人，之後更代表中華台北出戰大小賽事。大家都認為這場決賽是 1994 年亞運決賽翻版，我在現場跟江嘉良一起評述，兩位都是嘉良舊識，他指出鄧亞萍當打，陳靜沉穩，技術各有優點，旗鼓相當，勝負取決於臨場發揮，心理素質尤為關鍵，正是兩虎相鬥強者勝。

接戰下來，在五局三勝的比賽中，鄧亞萍先取兩局，氣勢如虹，看來是吸收了兩年前的教訓，一開始即快攻猛打，左推右拉，板板到位，陳靜只有負隅頑抗；關鍵的第三局，沒有退路的陳靜在 20 平

手後再連取兩分，這時形勢又轉過來，鄧亞萍手緊了，愈打愈放的陳靜再下一城，比賽進入決勝局。只要保持第三、四局的水準，正常發揮，看來陳靜有機會 8 年內取得第二面金牌。鄧亞萍雖然連輸兩局，但她亦很快調整過來，精神面貌跟兩年前有天壤之別，真的是鹿死誰手，勝負難料！

第五局開打，乘勢而上的陳靜有點不對勁，霸氣盡失，守不穩，攻不銳，跟之前兩局判若兩人，最終以 5：21 敗陣下來。身經百戰，經驗豐富的前世界冠軍江嘉良對陳靜在關鍵時刻的表現，既感可惜，也大惑不解；或者，世間上只有陳靜才可以為我們解難釋疑。

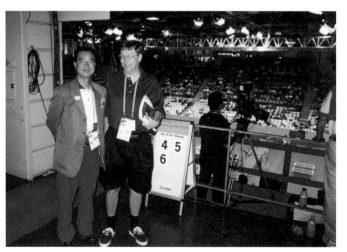

奧運乒乓場館冠蓋雲集，世界級富豪比爾・蓋茨（右）從不缺席，此照攝於悉尼奧運。

## 成敗得失絕非一氣之爭

　　鄧亞萍為中國保住了女單金牌，陳靜為中華台北取得了乒乓球項目的首面獎牌，這個結局看來是雙贏，從兩地媒體的報道可以印證我這個觀點。何智麗年少氣盛，弄至無緣代表中國參加漢城奧運，這口怨氣在擊敗鄧亞萍後才一吐而出，卻換來國內媒體的指罵，前車可鑑！陳靜衝擊第二面奧運金牌時，已經年屆 28 歲，人生的閱歷多了，對人情世道的掌握深了，大家無從得知決勝局時陳靜的心理狀態，她在想甚麼呢？

　　之後她在這個話題上絕口不談。陳靜輸了比賽，卻贏得人生！今日，她集奧運金銀銅牌於一身，是專家學者，是乒乓球項目企業家，是名副其實的成功人士，遊走於海峽兩岸。在成敗得失，是非對錯之間，旁人難以置喙，得失只有寸心知！

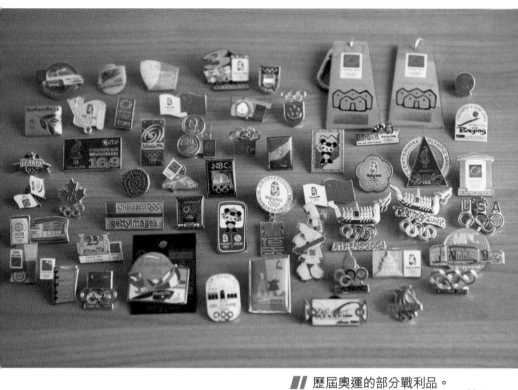

■■ 歷屆奧運的部分戰利品。

# 我參與過的亞運

　　顧名思義，亞洲運動會只是讓亞洲範圍內的國家及地區參與，比賽項目跟奧運會也不盡相同，例如卡巴迪、藤球，又或者即將加入的電競比賽，都不會在奧運會見到。對於香港人來說，亞運的吸引力在於奪得獎牌的機會比奧運高，我亦有幸參與了兩屆亞運的採訪工作，第一次是 1990 年的北京亞運，第二次是 1994 年的廣島亞運。這兩屆除了採訪奪得金牌的內地運動員之外，香港隊運動員的比賽及期間活動都是報道重點。

 商台的所有亞運報道全由朱榮漢（後立）、王德全（前排左一）、筆者和關龍（右一）這 4 位負責。

## 一身兼顧電台及電視台工作

　　1990 年對我來說，是忙碌又是難忘的一年，6 月份為世界盃作評述，9 月份在北京採訪亞運，而且都是同時為商業電台及無綫電視工作。世界盃期間只是在港工作，兼顧兩間傳媒機構並不困難；但亞運時則駐守北京，為要分身有術，便要配合得

宜，主次分明。出發前已經跟兩間機構的體育組的主管溝通好，開幕及閉幕典禮會為電視台作主持，其餘時間，在不影響電台的工作下，才兼顧電視方面的採訪。電台是以錄播為主，我在開幕及閉幕典禮前後，把錄好的報道傳回香港，即告完成任務，中間的時段便替電視台工作，配合得天衣無縫。一般的採訪安排，電視台的主管會早一天通知我，而我也會安排自己前往同一個項目作電台的採訪，正所謂「一雞兩吃」，如此巧妙安排，從未出過亂子。

我在電台及電視台所肩負的職務不同，在電視台我是主持及記者，做好出鏡及採訪工作便行；在電台，除了採訪，還要兼顧編輯及資料搜集的工作。在團隊規模上，電視台駐守北京的台前幕後工作人員幾近百人，但電台只是派出連我在內的 6 名同事，便統辦了所有的報道。當然，兩者所負責的節目時間是大大不同，電台只在每日下午及晚上各有兩節 10 和 20 分鐘的報道。分工方面，我的上司朱榮漢先生坐鎮廣播中心，負責對外聯絡及行政事宜，我則主力在節目內容及製作，例如決定採訪日程，王德全兄和我每日都馬不停蹄地走訪不同賽場，完成採訪後，馬上返回廣播中心，把聲帶交給製作經驗豐富的關龍兄處理，再由兩位工程部同事協助下，把剪輯好的內容傳回香港。我們 6 個人各司其職，合作愉快，雖然東奔西跑，人是疲乏不堪，但見工作順利完成，滿有成功感。回來後，總經理俞錚小姐也宴請我們以作慰勞。

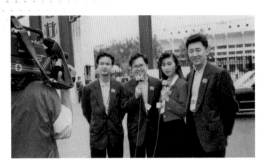

當年電視台的拍檔：
（右起）劉勇、韓毓霞、
陳尚來。

### 硬闖選手村宿舍「做故仔」

1994 年的廣島亞運在當年 10 月舉行，那時我已經離開了商業電台，但這一屆我也是同樣為這兩間機構工作，只不過是主次互換，這次是無綫電視為主，商業電台為次。在舊同事鄺偉明兄邀約下，每天以電話報道形式替商台聽眾報告我的亞運見聞，僅此而已。相反，在電視台的工作量比前一屆大大增加，除了採訪運動員及報道比賽外，也要做一些軟性報道，行內術語是「做故仔」。

其中印象最深刻的是獨家報道了選手村內香港團隊的住宿情況。雖然我們每天都可以申請進入選手村，但團隊宿舍是禁區，外人不得進入。當時我向香港足球隊的隊員借來兩套港隊制服及證件，攝影師把器材放進大型旅行袋內，我倆便魚目混珠，大搖大擺地走入宿舍，保安員也被瞞騙了，因而可以把香港隊宿舍內的情況一一拍攝。又為了故事的完整性，事後換回主持服，走到保安閘前請他們協助，謂我會假作硬闖宿舍，他們只要全力追截便可。難得的是保安們全力配合，結果畫面所見是我

闖入宿舍，成功擺脫保安員的追截，為大家作出報道。不知就裏的觀眾可能以為我真的衝進去，說穿了，只是拍攝手法而已。可惜當時沒有把這個報道錄影保留，一切只在記憶中。

## 人人皆有見證亞運會的權利

　　香港自 1954 年開始參加亞運會，至今共 15 屆；獎牌方面，1986 年保齡球選手車菊紅為香港作零的突破，取得第一面亞運金牌，至上一屆計算，累積了 38 面金牌；個人方面，單車好手李慧詩以 5 金 1 銀 1 銅成為「獎牌王」。香港健兒在近幾屆的成績尤其突出，可惜香港市民大部分都無緣親身見證，皆因自 1998 年開始，亞運會的播映權都落入有線電視手中，畢竟收費電視的收視率難與免費電視相比，很多市民都未能透過直播收看運動員奪獎的過程。事實上，免費電視放棄競投亞運的播映權，不折不扣的是商業決定，無利可圖，不做也罷。

　　然而從社會層面來看，亞運會正好讓香港市民一起分享運動員努力的成果，對社會的凝聚力，運動員的形象，都有正面影響，從成績而論，更勝奧運。按此而言，為要全港市民都可以全情支持香港運動員，引起全城熱話，我希望政府從 2022 年的杭州亞運會開始，出資買下播映權，讓免費電視、收費電視、電台、網上媒體共同播放，市民便可以透過不同媒體，隔空為運動員打氣。果真如此，便功德無量！

# 爆炸驚魂

　　1996 年 7 月 27 日美國時間大約深夜 1 點多，在距離傳媒廣播中心不遠的奧林匹克百年公園內仍然人頭湧湧，他們正在欣賞一場通宵露天音樂會。雖然已經夜深，但在強勁的搖滾音樂帶動下，大家都精神奕奕，隨音樂節奏舞動者眾。突然間，一聲巨響，一道強光，把現場的音樂打斷了，接着人人自危，跑的跑，躲的躲，全場一片混亂。至此，大家或許有點印象；這就是造成 1 人死亡，118 人受傷的亞特蘭大奧運大爆炸。

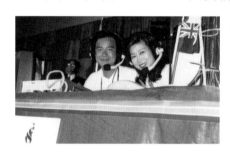

爆炸事件對奧運沒有太大影響，我和韓毓霞在現場主持閉幕禮。

## 新聞觸覺大派用場

　　事發時 CNN 正在直播，主持人背窗而坐，窗外正是音樂會的舞台。剎那間，先看見刺眼的閃光，繼而聽見隆隆巨響，鏡頭前也感到震動。我們辦工的廣播中心就在鄰近，當然也感到震動。夜已深，在寫字樓的同事不多，只有當夜班的蕭家威及少數尚未離開的同事；蕭兄極具新聞觸覺，馬上與另一位工程部的同事第一時間拿起攝影機往外跑，把現場情況攝入鏡頭，成為珍貴的新聞記錄。

爆炸發生時，我正在回酒店途中，所以一無所知，待梳洗過後，打開電視一看，方知事情嚴重，一直開着電視，在半夢半醒中，留意事態發展。天還未亮，便收到同事來電，着我馬上到現場，嘗試做些報道。我馬上會合導演兼攝影的好拍檔湯瑪士，二人拿着攝影機便出發。雖然天只是剛亮，但比我們早到的記者不下三五百人，公園已列為禁區，不得內進，外圍卻人頭攢動，站無虛位；有利位置都被其他新聞媒體佔據。他們出動了大型流動廣播車，車頂的人造衛星收發器有如大鵬展翅，有些甚至在現場擺設佈景板作即時新聞報道。再看看我和湯瑪士，好比只拿着生銹的小荊刀便上陣應戰，相形見絀，高下立見。正當盤算着如何開展工作，電話又響起，最新指令是馬上返回廣播中心；美國的早上正好是香港的夜晚，我要在香港的晚間新聞作出鏡報道。

廣播中心的同事已經準備就緒，主事的同事本想我以第一身向香港觀眾講述昨夜的事發經過；但事發時我根本不在現場，怎可以說是親歷其景呢？我只有根據在場者提供的第一手資料及早上在現場所見，作綜合性報道。還記得出鏡時使用分割畫面，因此，開始前先要跟香港的同事對好位置，然後正襟危坐地等待節目出街。這是我至今僅有的一次在新聞節目作報道，緊張的心情不言而喻。今天已經忘記當時如何講述，過後也沒有機會重溫專業講波佬作的不專業新聞報道，誠一憾也！

# 在 2021 年的
## 「2020 東京奧運」

在新冠肺炎全球肆虐下，原定於 2020 年舉行的東京奧運會，無可奈何地延期一年，轉眼間會期將至，日本卻遭到第四波疫情來襲，會否如期舉行，尚存很多變數。東京可以說是舉辦奧運的悲情城市，早於上世紀二十年代初申辦 1928 年奧運，可惜天不如人願，因關東大地震而退出。其後取得 1940 年的主辦權，又因發動侵華而遭褫奪資格，改由芬蘭的赫爾辛基接辦，最終該屆也因為第二次世界大戰而停辦。

 ### 天意作弄悲情城市

1964 年東京終於成功舉辦奧運，申辦過程中，總理大臣岸信介以戰後的恢復與重建作為申辦主調，成功申辦後岸信介卻因學生大暴亂而下台，未能在位見證奧運在東京；此時他的外孫安倍晉三年僅 6 歲，意想不到的是這位小外孫日後亦成為日本首相，經過福島海嘯及核災難後，日本經濟跌至谷底，安倍晉三追隨外祖父的腳蹤，故技重施，藉舉辦奧運作為重新振作的起點，但又一次天意弄人，若東京奧運如期舉行的話，他便可以在首相位中見證奧運在東京，結果他因健康理由於 2020 年 8 月辭任首相，與外祖父皆跟奧運擦肩而過，未能以主禮人身份出席。

歷來有三屆奧運因戰爭緣故而停辦，分別是 1916 年、1940 年及 1944 年，至於延期舉行則是破

天荒第一次。根據財經界的分析，取消奧運將會為日本帶來高達 45,000 億日圓的經濟損失；連帶國際奧委會已經穩袋的 51 億美元的播映權費也會泡湯，在如此巨大的經濟因素下，無怪乎沒有現場觀眾也執意按原定計劃進行。

## 公帑購播映權市民得益

自從 1984 年以來，香港市民可以透過免費電視收看奧運直播；但在 2008 年後，奧運播映權費用飆升幾近十倍，商營電視台在有蝕無賺的情況下，放棄購入東奧播映權是可以理解的。當大家以為無法在電視上收看東奧之際，特首林鄭月娥於 2021 年 5 月 11 日宣佈政府以公帑購入東奧播映權，免費讓 5 間持牌電視台播放，如此做法，最大的得益者肯定是香港市民；基於有競爭才有進步的前提下，播映機構定必各出奇謀，在製作上多花心思，務求觀眾不轉台，以期增加廣告收益，也希望一挫競爭對手。政府當然不是無條件送出播映權，除了限定奧

如果東京奧運順利舉行，就是我參與評述的第八屆奧運。

運節目的製作時數外，又規定要把香港選手的比賽一場不漏地送給觀眾，這是深得我心的要求，不知是那位高人獻計，聰明極了！

## 香港運動員問鼎獎牌

對運動員而言，也是一大喜訊，在資源短拙下，過往電視台總是集中報道有機會取得獎牌的運動員及直播其賽事，對同樣付出努力，同樣代表香港出賽的健兒有欠公允，如今在條例規限下，有機構已經率先表示會設立香港運動員頻道，相信其他機構也全面報道香港運動員在東奧的一舉一動；如此一來，讓市民大眾對他們有更深認識，又可以提升香港的體育文化，甚至可以增加香港人的凝聚力，花費區區一億多元港幣，實在是最佳投資。

香港歷來在奧運取得金、銀、銅牌各一，執筆之時，已經取得 33 個項目的參賽資格，雖然仍有多個項目還未定出參賽選手，但在已經確定的名單中，李慧詩的奪牌機會最高；5 月份在香港舉行的國家盃場地單車賽中，她在爭先賽以無敵姿態取得金牌，在競輪賽的決賽，就算在終點前放慢了，也取得銀牌。

由此可見，疫情下的牛下女車神狀態十足，只要發揮正常，爭先賽的獎牌理應到手，至於競輪賽則參賽車輛較多，易生意外，變數較大，還是平常心作賽吧。石偉雄的跳馬也達到世界級水平，他的教練認為只要克服心理壓力，距離奧運獎牌只是一

■■ 鄰家小孩的石仔
（石偉雄）在體
操生涯吃過的苦
何其多，但總會
苦盡甘來。

■■ 笑容可掬的牛下女車神李慧詩對自己充滿信心，將
會迎來第二面奧運獎牌。

步之遙；希望石仔在賽場上，可以成功演繹「李世光跳」，佔得頒獎台上一席位。乒乓球方面，混雙的黃鎮廷及杜凱琹組合，只要抽籤得宜，能夠在最初階段避開中國及日本，殺入四強並非天方夜譚。女子隊在李靜的帶領下屢創佳績，團體賽被視為黑馬實不為過，誰敢把她們看低一線？此外，游泳項目的何詩蓓、空手道的劉慕裳、劍擊的江旻憓及張家朗，都是我預計有力問鼎獎牌的運動員。但願我的預測不落空！

## 運動狂熱凝聚力量

行文之際尚未知東奧能否如期舉行，若疫情維持在目前情況，相信 7 月 23 日可以如期開幕。在早前的宣傳活動上，見到舊拍檔，也有新戰友，大家都期待奧運的來臨，可以如常地為香港市民服務。

▮▮ 強大的主持及評述陣容，有老拍檔，也有新相識。

我亦不敢怠慢，在跟進運動方面的資訊外，也涉獵有關日本文化的資料，希望在開幕禮的文化表演項目上大派用場；畢竟日本的文化源自中國，只是流變不同而已。港府明言這次是特事特辦，意味着以後不會斥資購入播映權。依我估計，今次購買價約在 1,800 萬美元左右，折合港幣約 1 億 4,000 多萬，這個數額，在商言商，準賠實蝕；除非播映權費用回落至有利可圖的水位，否則，又怎會有電視台會購買播映權呢？

其實今次的做法，既合民情，又能提振運動員，凝聚香港人，實屬百利而無一害。我敢斷言，下一屆奧運，也難再有商營電視台購入播映權，到時香港政府定會再次以公帑豪益市民，讓大家可以在免費電視台收看奧運。立此存照！

第二章

# 鏡頭以外
## 無界限

# 球迷世界

　　《球迷世界》曾經是無綫體育組的兩大皇牌之一，另外一個是《體育世界》。早在《球迷世界》之前，大華哥（葉尚華）已經主持過一個足球雜誌式節目，名為《足球雜誌》，可視為《球迷世界》的前身，直至上世紀八十年代中期才定名為《球迷世界》，當時由潘宗明師兄及蔡育瑜主持。我從 1990 年 9 月開始接師兄手，跟大哥瑜攜手合作。在球季期間，每逢星期日早上 11 點，球迷安坐家中，便收看到我們為大家準備的英格蘭、意大利、西班牙及其他地方的球賽片段，當然還有本地波！近年很多年青小子都跟我說，他們在孩童時已經開始收看《球迷世界》，數算下來，已經是 20、30 年前的舊事了。

❚❚ 在沒有手機作相機的年代，3 個大男人從沒有在《球迷世界》佈景板前合照，如今只能從社交媒體截圖來緬懷一番。

## ▷▷▷ 直播緊湊　錄播花時

　　1989 年 9 月，入行僅幾個月，竟得到無綫電視體育組負責人莫若翔兄的賞識，他安排了時任導演的李漢源兄替我試鏡，之後便以兼職身份為《體育

■ 當年為《球迷世界》所製的紀念品，充滿歷史回憶，非常珍貴。

世界》、《世界盃前奏節目》及《世界盃》作評述。
1990 年世界盃後，我正式簽約無綫電視，第一個主
持的節目就是《球迷世界》，節目是直播出街，每
個星期日早上，大哥瑜和我大概 9 點便回到清水灣
電視城，先看看將會播放的比賽片段，再討論有甚
麼重點要向觀眾交代，之後化妝入廠。11 點節目開
始，12 點前收工；直播節目的優點在於準時收工，
缺點是偶有失誤亦無可補救。半年多後，節目又改
以錄播進行。阿叔（林尚義）於 1991 年球季開始不
久後加入，「叔瑜鍾」就是同事對我們的簡稱。這個
組合維持了十多年，合作無間，每星期一聚，就像
老朋友見面一樣，大哥瑜和我在開廠前都會查看對
方下週的工作安排，有空檔便組局，或手談，或打
高爾夫球，不亦樂乎！

　　從直播改為錄播，工作時間也有變動，以往是星
期日早上開工，後來改為星期六下午或晚上工作，因
而錯過了不少友朋飯局。此外，一小時的節目，往往
花上一倍甚至更長的時間錄影，遇有阻滯，花上 3 小
時也不稀奇。若由我選，定取直播而棄錄影。

## 自動請纓製作故事

出鏡的除了三位主持外，還有一位記者協助訪問及製作專題故事、球星專訪等，加深觀眾對香港足球的認識。我對專題故事的製作亦感興趣，偶有技癢，便自動請纓，曾經與湯瑪士導演聯合炮製過黎新祥的故事，我以「係黎祥唔適合香港嘅職業足球？定係香港嘅職業足球容納唔到佢呢？」作結語，之後在不同場合都聽過別人引用，當然並無說明出處；另一個講述前國際球證伍炎堅執法生涯的故事也得到很多迴響。1998年體院解散足球部，我和湯導也做了相關報道，前些時有球迷放了上網，從今視昔，20多年過去了。足球發展每下愈況，不勝欷歔！

於我而言，畢竟只是客串性質，見好便即收，所以由我負責的專題故事數量有限。說句實話，幕後工作人員比幕前的我們操勞得多，每週大小賽事都要外勤錄影，其中一定有一場戲碼較強的賽事會出動外勤廣播車，最少用上 3 部攝影機，導演最主要的任務是決定把哪一個畫面給觀眾欣賞，在他面前有多個按鈕，就如飛機師的駕駛艙一樣，若然按錯鍵，也許失去入球的畫面，而且無法補償。又有一位專責慢鏡製作的同事，精彩重溫全靠他了。攝影師固然重要，他們一方面要留意導演發出的指示，一方面要緊貼皮球，對焦要準，否則大家只見「鬆郁矇」的畫面。我認為至今也沒有其他拍攝球賽的製作團隊，可以超越《球迷世界》的製作精英。

## 導演助導是幕後功臣

在眾多導演中,我最欣賞的是黃銘良,論年紀,他比我小得多,但見他在控制台前,指揮若定,具大將之風;而且指示清晰,加上他對球員十分熟悉,很多細節都能關顧到,往往會把最佳畫面送給觀眾。至於其他導演,在長時間的浸淫下,也具極高水準。無綫體育組可以說是製作體育節目的少林寺,無怪乎不少導演及助導日後都被其他收費台挖角。

《球迷世界》是我至今不忘的節目,主持了十多年,跟兩位好拍檔共度了不少歡樂時光。可惜公司要重新分配資源,先是把《球迷世界》併於《體育世界》之內,雖云足球部分維持不變,名亡實存,對於我來說,只可以無可奈何地接受。隨着《體育世界》的資源進一步被削減,最終《球迷世界》也名亡實亡了!直至千禧年代中期,《球迷世界》重生,不過全部外景製作,從工作樂趣而言,難跟以往相比,不久之後,《球迷世界》再次默默無聲地消失於人前,而且一睡不起。

感謝莫若翔(左)的賞識,我才有機會主持《球迷世界》。

## 「叔瑜鍾」已成絕響

昔日每逢週日下午有大戰，我和阿叔、大哥瑜都會在節目完結前相約去飲茶，然後一起入場觀戰，以作為提示下午有直播。今天仍然經常有球迷問我，究竟我們是否真的先飲茶後入場呢？起初這只是偶然的提示而已，久而久之，大家都留意我們的對話來看看會否有直播，我們便因勢利導，球迷亦心領神會。事實上，各有各忙，我們 3 位從來沒有在直播前一起飲茶。

能夠在入行之初主持《球迷世界》，是我運；能夠與林尚義、蔡育瑜長期合作，是我幸。「叔瑜鍾」是無法重組的，「叔瑜鍾」主持的《球迷世界》亦是一個不會重現的節目。在此借陶淵明·雜詩作結：

人生無根蒂，飄如陌上塵。
分散逐風轉，此已非常身。
落地為兄弟，何必骨肉親。
得歡當作樂，斗酒聚比鄰。
盛年不重來，一日難再晨。
及時當勉勵，歲月不待人。

《球迷世界》最強陣容，（左起）瑜、叔、廖永昌（助導）、鍾（筆者）、黃銘良（導演）。

# 世界足球盡在無綫

假如閣下在上世紀九十年代經常入場觀戰，對「世界足球盡在無綫」這句宣傳口號一定不會陌生。有幾年時間，無綫電視在大球場的電子屏幕播放宣傳片，這句口號便是重點，在當年而言，一點不假。那年頭只有無綫及亞視有直播足球賽的能力，彼此間策略不盡相同。就八十年代而言，亞視重英格蘭足總盃而輕世界盃，所以無綫便得以在無競爭對手下取得 1982 年及 1986 年的世界盃獨家播映權。1988 年漢城奧運播映權起風波，最終法庭判決以後舉凡大型體育運動賽事（奧運及世界盃）的播映權，皆要由兩台共同購買，無獨家這回事，除非一方放棄，則另當別論。影響所及，1990 年、1994 年及 1998 年的世界盃都是由無綫及亞視攜手取得播映權。

## 免費收看足球節目

綜觀上世紀九十年代初期，世界足球的確盡在無綫，亞視除了世界盃外，其餘時間沒有常設跟足球有關的節目。反觀無綫，除了每週一次的《球迷世界》外，每個月還有英格蘭甲組聯賽及意大利甲組聯賽的各一場直播；香港足球的聯賽揭幕戰，各項盃賽的決賽，大家都可以在翡翠台免費收看，其後又增設每週球壇精選。明珠台也有很多足球節目，每週計有：《英格蘭聯賽精華》、《意大利聯賽精華》、《歐洲足球雜誌》、《世界足球天地線》等等，目不暇給，配以麗音中文旁述，跟在翡翠台收看無異。

　　隨着有線電視在 1993 年年底開台後，形勢開始有變。有線電視乃窄播，設有體育台，運作之初，以報道本地及學界體育消息為主，蓋此時受歡迎的體育節目的播映權皆已是無綫電視的囊中物；但「有心唔怕遲」，過 2、3 年後，便以銀彈政策，高價購入英超播映權，又破天荒每週直播，相比往日無綫的每月直播不可同日而語。1996 年取得歐洲國家盃的獨家播映權是轉勢之始。其後又取得自 2002 年計起的連續三屆世界盃播映權，執業界之牛耳。

## 版權費影響購買意慾

收費電視的體育台好比體育專門店，免費電視則彷似百貨公司，體育節目只是其中一個專櫃而已，取消一個專櫃，對整體盈利不會帶來太大影響。明乎此，便明白有線電視為要增加生存空間，才不惜工本，高價搶購英超、意甲播映權。窮則變，變則通，失去了英超、意甲播映權後，無綫電視先後購買過版權費較低的法甲、德甲，在千禧年代，又連續三季播放西班牙足球聯賽，在李華度、費高等球星壓陣下，球迷反應不俗。三季之後，播映權又被高價搶去，這也難怪，總之論財不論心，價高者得！歐洲四大聯賽買不到，退而求其次，改播荷蘭足球，當時仍有伊巴謙莫域、雲達華治、史尼達、洛賓等當打球員壓陣，但隨着球星星散，版權費又大幅增加，迫使無綫放棄荷蘭聯賽，改而購買盃賽播映權，先是意大利盃，之後又有幾年時間播放德國盃。

隨着 2003 年年底 Now TV 開台，以有線電視為假想敵，終於在 2007 年斥資過億美元取得三季的英超播映權。自此，英超便成為兩台必爭之寶，播映權費用愈搶愈貴，其後加入戰團的樂視電視，就曾經以 4 億美元購得三季播映權，最終導致財困而退出競逐。由此可見，取得英超自然能夠增加台勢及有助上客，但失去理性地出價，卻會弄巧反拙，得不償失，若以為羊毛出在羊身上便大錯特錯，高

昂的月費只在數學計算上顯示有本有利；事實上，精明的消費者並不一定把鈔票奉上，在科技發展一日千里的今天，收看全球足球賽的途徑多的是，在惡性競爭下，大家都是輸家。獨家播映權費用屢創新高，已經超出理性投資者的底線，近年有線電視在這方面的投入資金已經大大減少。

與此同時，某些項目已經不再追求獨家播放，如此一來，付出的版權費便相應下調，目前香港的 3 個收費體育台都購得 beIN SPORTS 頻道，例如歐聯的賽事，3 台均是同一畫面，只是不同評述員而已，從前實難估計到會有如此情況。

## 體育組變動的常態

商業電視台的決策者不是省油的燈，有一段時間，無綫電視投放在體育節目的資源減少，當然是因為無利可圖；然而，從 2013 年開始，無綫收費電視的重點放在體育台，先是獨家購入卡塔爾電視台製作的 beIN SPORTS 頻道，繼而接連成功取得 2014 年世界盃及 2016 年的里約奧運，雖然大部分賽事在收費台播出，但亦有部分賽事可以在翡翠台收看，例如里約奧運，翡翠台大概有 200 小時節目，最精彩及最受關注的項目，無一遺缺。

不過，這兩項大賽的版權費用實在太高，非但無利可圖，更要合共賠上 9 個位數字的金額。正是「世事如棋局局新」，在鉅額虧蝕後，甚至體育組要縮減人手，又改由新聞部接管，想必是再一次

收緊資源。但事實卻不是這樣，日前在財經資訊台及 myTv Gold 收看到的足球直播，是從來沒有如此多，透過 beIN SPORTS 頻道可以收看歐聯、歐霸、意甲、法甲、美職，收費台的直播頻道可以收看英格蘭足總盃、荷甲、澳職、韓職、瑞超，世界足球雖不至盡在無綫，但數落也不算少，連帶免費台每週都有 2 至 3 場直播賽事，比 30 年前的每月一次真是天壤之別。

回顧自入行以來，也評述過很多不同地區的賽事，計有香港、英格蘭、意大利、西班牙、德國、法國、荷蘭、瑞典、澳洲、美國、韓國以及本地波，其中有些地區的水準或有不如，卻不會絲毫影響我的評述態度，直播前總會花上一定時間去搜集資料，習以為常，而且很享受這個過程，能夠涉獵如此廣闊的足球世界，我幸！

# 體育娛樂化

「百貨應百客」，因着顧客的不同需要及喜好，生產商便會努力生產市場上受歡迎的產品，電視工業也是一樣，不受歡迎的當然被淘汰；曾幾何時，經典劇集《輪流轉》正因為收視率欠佳而遭腰斬。一般而言，常規的體育節目並非重點項目，毋須投放大量資源，除非是大型盛事，例如世界盃及奧運，則另當別論。

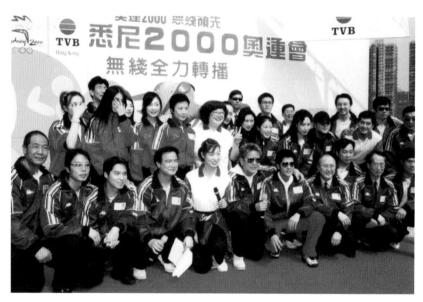

◀◀ 在 2000 年悉尼奧運，有沈澱霞、汪明荃、陳百祥、郭富城等藝人，同台合照，實屬難得。

**■■** 2004 年雅典奧運的主持陣容，左起為：谷德昭、楊婉儀、筆者、黃安琪、馬德鐘等。

## 藝人效應加速宣傳

電視台毫不吝嗇地投入資金去購買版權，製作人員花盡心思，務求把節目打造成全城熱話。此無他，為的是提高收視率，增加廣告收益；明乎此，也明白為何每到世界盃或奧運，便會見到不常參與體育節目的知名藝人出現，或作主持，或作嘉賓；說穿了，還是為了向廣告商吸金。免費電視的主要收入源自廣告收益，由知名度高的藝人擔綱演出，是收視的保證，廣告客戶亦願意大破慳囊，使廣告收到預期效果。

製作人員的金科玉律是，製作出一個叫好又叫座的節目自是可喜可賀，若節目不太叫好，卻引起觀眾的注意，也可賀也；而節目雖然叫好，但外間反應平平無奇，還算是不錯。然而最忌的就是不叫好不叫座，節目推出時無人注意，播完了也無人知道，悲涼之極！

自上世紀九十年代開始，無綫電視為了要製作出叫好又叫座的體育節目，每有盛事都實行兩條腿

走路的策略；專業主持及評述員在體育項目作主打，其餘時間，交由藝員及嘉賓負責，體育及娛樂雙線並行。過去 30 年行之有效，相信日後也會依舊模樣。過往曾經合作過的知名藝人多不勝數，為免掛一漏萬，無意一一細數。知名度高的藝人的確可以把節目的吸引度提高，無可否認體育節目是有體育迷鼎力支持，但相比全港人口，總是佔小數；所以為要吸引非體育迷收看，便得借助藝人之力，實乃無可厚非。

另一個原因，就是娛樂版每每以藝人作為報道焦點，他們的舉手投足，一言一行，往往是娛樂版的頭條新聞，成為市民茶餘飯後的話題，全城熱話效應由此而起，對節目的宣傳起了很大作用。雖然他們的報道內容跟體育沒有直接關係，例如在世界盃節目內試過以電話訪問祥哥（新馬師曾先生），

▮▮ 1996 年阿特蘭大奧運，楊婉儀、李克勤、劉德華等都有參與。

祥嫂又親自把靚湯送到錄影廠慰勞一眾主持；翌日
娛樂版便大肆報道，引來不少迴響，朋友也問我祥
嫂煲的湯好飲嗎？像這樣的軟性宣傳，效果之佳是
意想不到的。

■ 方力申於 2004 年雅典
奧運直播期間，疑似與
葉璇發生爭執，實情卻
是刻意製造的「互窒」
效果。

## >>> 小方葉璇對話引來誤會

　　傳媒朋友也善於捉錯處，以小題大做來吸引讀
者，例如 2004 年奧運開幕禮，方力申及葉璇在廣告
時間的對話被工作人員一時疏忽地播放出來，他倆
正在對稿，並商量如何加入一些俏皮內容，製造出
「互窒」的效果；但傳媒朋友信以為真，如獲至寶地
把報道放於頭版，謂方力申與葉璇不和，真相當然
不是如此，但話題不斷發酵，害了兩位當事人。

　　2008 年的奧運，也曾因為工作人員操作錯誤而
產生對藝人的負面報道。在開幕禮前，Do 姐（鄭裕
玲）在試器材時疑似大聲鬧人的鏡頭出了街，又成
為了娛樂版的頭條新聞，直指她惡形惡相。當時的

實情是 Do 姐戴着大耳牛耳筒試聲，工作人員不慎地把聲音調大了，戴上大耳牛的 Do 姐在本能反應下叫對方把音量調低，這本是常有的情況，但因為出言的是 Do 姐，所以成了頭條；試想想，若發生在我身上，有誰會拿來報道？

## 華仔克勤誤闖主禮台惹風波

還有一次是弄得比較大的事件，發生在 1996 年奧運，香港隊在選手村的升旗禮上，我安排了劉德華及李克勤跟隨在香港運動員後面進入升旗禮會場，讓攝影師拍到他倆參加升旗禮的畫面；華仔及克勤非常守秩序地排在最後，而且在進入會場後便馬上離開，沒有跟隨香港運動員走上主禮台，但還是被在場的港協暨奧委會主席沙利士先生看見，並大興問罪之師，他認為藝人故意走在運動員中間，

▉ 李克勤曾經參與多個體育節目的主持，更曾以「體育人」身份分享他的心聲。

影響儀式的進行，對大會極度不尊重，這是非常嚴重的指控。各大媒體爭相報道，除娛樂版外，港聞記者也有跟進。沙利士在明瞭真相後也沒有追究，這個話題熱哄哄地鬧了幾天才告一段落。

## 幕後團隊才是無名英雄

藝員們不斷地被傳媒捉錯處，有苦自己知。他們有些對體育真的不太熟悉。然而他們都非常努力、認真作準備，間或有不足之處，只是無心之失，過分責備是不公平的。與此同時，他們做得好的地方，傳媒朋友就少有提及。以 Do 姐為例，北京奧運是她第一次主持的大型體育節目，她卻恰如其分地帶領觀眾欣賞奧運會，每到賽事便交專業評述負責，不會搶着發言。有一次在直播期間，收到消息謂中國體操隊在 20、30 分鐘後會駕臨我們的直播室接受訪問，此時只見她靜坐一旁，不消一會已經把訪問內容準備好，體操隊大軍到達後，Do 姐跟他們做了一個非常高質素的訪問，她不但主持技巧了得，資料運用得宜，尤使我佩服的是她那「卒然臨之而不驚」的大將之風。成功非僥倖，究竟她事前花了幾多時間作準備？恐怕只有她才知道。

各司其職，各盡所能，發揮團隊精神是製作大型體育節目的成功要素；我本着「功成不必在我，成功必有我在」的態度與各同事合作，無論是與合作已久的體育組拍檔，又或是與助陣而來的藝員同事，都同心協力地把節目做好。除了幕前的同事

外，一眾幕後人員都是無名英雄，各自謹守崗位，觀眾才能安坐家中也一如置身現場。不論是體育娛樂化，或是娛樂體育化，只要讓大家稱心滿意地欣賞到高質素的體育節目，我們辛苦一點又何妨！

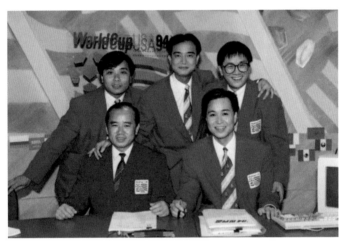

▌▌ 霑叔（後右一）曾擔任 1994 年世界盃節目主持。

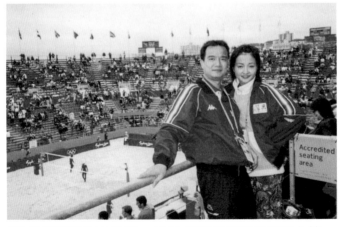

▌▌ 熱愛運動的李綺虹，2000 年曾擔任悉尼奧運主持。

# 科技協助執法

　　上世紀有兩個問題入球至今仍然有球迷熱烈討論，其一是1966年世界盃決賽英格蘭對西德，英格蘭的靴斯在加時的射門中楣彈地，就算回看慢鏡，由於角度問題，也很難判定皮球是否全部越過球門線。當時來自瑞士的主裁判第一時間鳴笛宣判入球成立，這一球到目前為止仍是懸案。

　　另外一球是1986年世界盃八強賽，英格蘭對阿根廷，馬勒當拿施展「上帝之手」取得入球，當時的突尼斯籍主裁判未有見到旁證搖旗指出犯規，所以便直指中圈。然而，在即時慢鏡重播，超過數以億計的電視觀眾都清楚地見到馬勒當拿手球，可惜的是球證旁證皆不察覺；事後旁證表示因為被猛烈的陽光直照眼睛，所以他無法看得清楚。假設1966年已經有球門線技術，又或者1986年已經有VAR（Viedo Assistant Referee 的簡稱，意即「視像助理裁判」）協助執法，則球證可能會作出不同的判決。

▟▌2002年香港足球裁判會以應否採用電視科技協助執法為題作論壇，由筆者（右）主持，可見港裁會主事者的高瞻遠矚。

## 林伯特一射影響深遠

　　球門線技術在 2012 年 7 月才被國際足協接納於正式比賽中使用，2014 年首次在世界盃應用。事實上，在科技突飛猛進下，上世紀九十年代已經可以引入科技協助執法，幾經商議，國際足協仍堅拒革新。為甚麼不多久後，國際足協又會主動提出以科技協助執法呢？相信要從林伯特的一射説起。

　　話説 2010 年世界盃十六強賽，英格蘭對德國，林伯特在英格蘭落後 1：2 時，在禁區外勁射中楣彈地，皮球明顯已經全部越過球門線；但烏拉圭籍的助理裁判員在皮球射出後才從禁區外奔向底線，從他的視角的確難以作出準確的判決，主裁判距離球門也遠，在未有見到助理裁判員作出入球的提示下，便否決了這個入球，最終英格蘭以一比四落敗。跟 1986 年的情況近似，全球的電視觀眾都清楚看見是入球，但球旁證不察，入球便泡了湯。1966 年的問題球，英格蘭是得益者，但相繼在 1986 年及 2010 年出現的問題球，英格蘭反成受害人。

## 引入視像助理裁判

　　在國際足協現行的制度下，修改球例是交由國際足球協會理事會（International Football Association Board）處理，理事會共有 8 名委員，由於歷史原因，其中 4 名代表必定來自英格蘭、蘇格蘭、威爾斯及北愛爾蘭，其餘 4 名則是無指定國籍的國際足協代表。由此可見，英國代表在球例的制訂及修改上，

有決定性的影響。英格蘭在 2010 年世界盃的入球被
錯誤地否決後，理事會便開始考慮如何避免歷史重
演；經參考過其他體育項目，又得到有關科技公司的
技術協助下，球門線技術便應運而生，並在 2014 年
首次用於世界盃決賽週，協助裁判員準確地判斷在
電光火石間造成的入球是否成立。這是足球歷史上
首次以科技協助執法，大門一開，隨之而來的是引
入電視重播協助執法，稱之為「視像助理裁判」，
2018 年世界盃決賽週也有使用；時至今日，一般經
濟較好的國家，以至中國內地聯賽都加入視像助理
裁判，協助執法。

## 裁判操最終話事權

　　球例清楚說明 VAR 只是協助裁判執法，判罰
與否由主裁判決定。同時，只有涉及入球的犯規、
十二碼的判決、紅牌的判決及因為裁判員錯認球員
而作出的判罰，才可以透過 VAR 系統觀看事發經
過。換句話說，是讓球證重看問題出現時的實況，
按情配合球例作出正確的判決。然而使用以來，守
方在禁區內手球及越位球的判決都引起很多爭拗。
有人歸咎是 VAR 帶來的問題，我卻不敢苟同，
VAR 只是透過視像系統把當時情況重播出來，以往
的家庭觀眾也可以從慢鏡重播看到裁判的錯誤，只
是裁判看不到而已。既然如此，VAR 又何罪之有？
大家還記得嗎？以往無論錯判手球或越位，都是裁
判說了算，無從翻案，評述員最常說的是若球證看

到當時情況，一定如何如何；但如今當球證跟觀眾在看過同一畫面後，卻作出不符大眾預期的判決。不滿聲音自是此起彼落。

裁判依照球例作出判決是無可厚非的，但球例有些灰色地帶，或文字交代不清楚時，裁判就要憑個人主觀去作決定；因此，不同裁判會出現不同的處理方法。以禁區內手球為例，攻方與守方犯手球已經有不同的處理，VAR 的確可以協助裁判決定皮球有否觸及球員手部，在現行球例下，判罰守方手球的考慮非常多，其一是手部有沒有張開？何謂張開呢？究竟手部離開軀幹多遠？或提到多高才算是張開呢？

球例沒有讀數作指引，結果便由裁判主觀地作判決，故此出現相同情況的手球，有裁判會吹罰，亦有裁判讓比賽繼續。若要做到客觀的執法，除非修改球例，舉凡皮球觸及手部便作手球判罰；否則，應否判十二碼的爭議長存不息。

## 善用科技減少爭拗

越位的判罰也是一直遭人詬病，使用 VAR 後，由於把球員定了格才作量度，從而清楚分辨出誰先誰後，本來並無爭議空間，但不要忘記，按目前球例而言，除了看最前的攻守方球員外，最重要是以傳球者把球踢出的一剎那去決定最前的球員有否越位。現在的科技，一秒大約有 20 多格畫面，若是 4K 或 8K 製作更不止此數；大家試想想，控制員在球踢出的第五格或第二十格停機畫線，攻守方球員

筆者獲香港足球裁判會邀請擔任「如何提高裁判水平」研討會主持，港裁會歷來在提高執法水平方面不遺餘力，足見該會並非吃喝玩樂的聯誼組織。

的位置已經大大不同，可能由越位變為不越位，又或相反。這樣的處理公平嗎？現行的越位條例是在未有 VAR 前制定的，所以為了更好地配合 VAR，我認為越位條例應該作適當的修改。例如以攻守方球員的死腳位置來判定是否越位，因為轉換腳步比上身移動稍慢，可以避免了極短時間的前後互換，同時也要劃一規定停機格數，避免了零點零幾秒的誤差。總而言之，不修改越位條例以配合 VAR 的使用，則頭髮、腳毛越位的判決必定陸續有來。

雖然引入了 VAR 後爭拗頻頻，但我仍然覺得 VAR 有存在及繼續使用的價值。要裁判員在電光火石間，甚至根本看不到當時情況下作判決，實在難為了裁判；如今可以稍停一下，重看事發經過再作正確的判決，有何不好？只要配合得宜，爭拗及不公平的情況一定大大減少。或者有一天，裁判員不會再在球場上執法，而是在科技全面協助下，安坐冷氣房內，透過電子儀器向球員發出指令。今天說來，正似痴人說夢話，但在 1966 年、1986 年，又有誰會認為科技可以協助執法呢？

# 直播易蝦碌

　　電視廣播在上世紀六十年代開始進入免費時代，距今超過50年，半個世紀以來的轉變非常鉅大，電視節目的製作方式亦出現了很多變化，當中最明顯的是直播節目日漸減少；現在除了新聞報道、《東張西望》及球賽外，已經沒有直播節目。想當年百花齊放，早上的《香港早晨》，午間的婦女節目，晚上的歡樂今宵；甚至九十年代初每週一次的《球迷世界》也是現場直播。錄播節目無疑在質素上較有保證，因為有錯可以即時改正。直播則會在各種不同原因下出錯，行內俗稱「蝦碌」。有時是主持人「食螺絲」，又或是交代了錯誤的資料，有時會是機器故障以致影響節目的流暢性，事出突然，防不勝防。

世界盃抽籤遇上停電，當時由筆者及陳恩能（右）作主持。

## 混亂間容易出亂子

　　體育節目至今有部分都是直播的，我每次開廠時彷似置身戰場中，精神要高度集中，以應付突如其來的事情。在過去的日子裏，有3次在直播時出現了無法預計的情況，有人為、有非人為，如果處理得不好，必留笑柄。幸好福大命大，最終化險為夷。

1991 年香港奧運隊主場作戰，直播由林尚義、蔡育瑜和我主持。半場時我會到球場作訪問，那次我搞搞新意思，取得教練黎新祥的同意，進入更衣室內直擊報道。當我和攝影師、收音師在更衣室門外準備就緒，正想入內之際，有多人一湧而出。原來是領隊及其他工作人員，他們一聽到電視台進來直播，便仿似有新冠肺炎患者要進來一樣，馬上作鳥獸散。舊大球場的更衣室非常細小。僅得一道小門出入。我們入他們出，撞個正着。混亂間我的耳機被撞跌了，起初仍是懵然不知，直至做了一個訪問後才發覺沒有了耳機，這下子心裏一寒，沒有耳機意即跟導演斷絕聯絡；但節目總是要做下去，雖然不知道導演在這環節後，要去廣告或交回阿叔，我報道了現場情況，讓觀眾聽了教練黎新祥向球員訓示後，便匆匆做了一個交代，最後一句只是說：「更衣室內的報道告一段落。」這就算了。過後一切如常，沒有人跟我説剛才出了亂子，也許是他們包容了我，我搞不清也沒有去搞清楚。自此之後，每次在混亂場面做直播，我都分外小心！

## 機器故障漆黑一片

第二次驚險場面出現在錄影廠，2008 年歐洲國家盃我們雖然不是主播機構，但也取得三場賽事的直播權，其中一場準決賽比賽完畢後，節目大概還要多做 5 分鐘，所以便把精華片段再播一次。時近收工，工作人員開始收拾器材用具，當我正在為

2008 年聯同潘文迪（左）及馬啓仁（右）主持歐國盃直播時發生拔錯插蘇事件。

精華片段旁述的時候，面前的電視機突然一黑，沒有了畫面，原來是工作人員在匆忙中把電插蘇拉甩了，電源一斷，我只見漆黑一片，幸好片段在半場休息時已經播出過，有點印象，而且不涉及入球，所以拉拉扯扯便帶過了。大概 30 秒左右，電源重新接上，畫面重現，舒一口氣！當電視機沒有影像之際，我沒有時間多想，只知節目總是要做下去。

第三次驚險事件是發生在 2013 年 12 月 6 日。當時正主持 2014 年世界盃抽籤儀式，在訊號轉到現場畫面不久，全廠電力中斷，眼前漆黑一片，冷氣也停了。這突如其來的情況使部分在場人士驚叫起來，那時我正在交代現場畫面，在停電這刹那我繼續講述，沒有停頓，亦沒有受到現場環境影響，大概 6 秒鐘之後，後備發電機啟動，現場回復一片光明。其後得知由於電力站故障而使東九龍及將軍澳地區大停電。事發當下我仍是抱着節目總是要做下去的信念，沒有驚惶失措，家庭觀眾也不知道曾經停電，我又僥倖地過了一關。

## 直播充滿挑戰性

其他的小意外，例如衛星訊號中斷，又或是開賽時仍未收到畫面，也偶然會發生。既然做得直播，也得要承受風險，只要應付得宜，便無傷大雅，節目總是要做下去。我比較喜歡做直播，一來挑戰性較大，二來時間易於掌握，賽事完畢便收工，錄影則不然，通常 1 小時的節目，都得花上一倍甚至更多時間才錄影完畢。然而，直播主持要有高度的集中力，一面跟觀眾說話，一面要透過耳機接收導演的指示，一點也不容易。同時資料要充足，運用要得宜，若掌握得不好便錯漏百出，貽笑大方，招人指責。因此當直播主持要承受的壓力比錄影不知大多少倍，出錯在所難免，在此懇請諸君多多包涵！

**▐▐** 戶外直播經常會遇到突發事件，最緊要識執生。

# 鐵腳馬眼神仙肚

　　小時候老師告訴我，做記者要有鐵腳馬眼神仙肚，缺一不可。當時半懂半不懂，好生奇怪的本是血肉之軀，如何練就這功夫？稍長，知道這是形容記者跑新聞時應該具備的能耐。及至做了記者，才明白箇中真諦。尤其是在海外採訪大型活動，例如奧運、世界盃，不單止記者，整個團隊的同工，也都要有鐵腳馬眼神仙肚。

人稱寶哥的攝影師劉榮開（右）及收音師技安（左）與我合作無間。

## 司機是關鍵「鐵腳」

　　鐵腳者也，在海外採訪可以引伸為交通安排，一般來說，外訪隊最少包括記者兼撰稿、攝影師及收音師，一行3人，攝影及收音器材甚重，加上場地分佈在不同角落，若自行乘公共交通工具，往往費時失事，未能及時到達，所以公司都會在當地租用汽車，僱請司機，並作嚮導。大型運動會項目眾

多，場地分散，甚至遠離主辦城市，例如 1996 年亞
特蘭大奧運，我和採訪團隊前往薩凡納報道李麗珊
奪金，早上從阿特蘭大出發，差不多下午 3 點才到
薩凡納；也曾到過伯明翰市採訪女足決賽，比賽在
晚上進行，工作完畢返回酒店幾近清晨。

　　在外工作，分秒必爭，能否盡快到達場地，司
機便是關鍵人物。2004 年雅典奧運，開幕典禮前，
我和江嘉良在巴特農神殿附近做直播，之後馬上趕
去主場館主持節目，兩地本來相距不遠，但在處處
封路改道下，實在難以估計要花多少時間才到。開
車的女司機來自上海，在雅典讀大學，個子小小膽
子大大，每遇封路處，便拐彎再拐彎，大道不通抄
小路，車神上身一樣，結果把我們及時送到，她的
工作態度使我由衷佩服，擊節讚賞。可見，鐵腳是
何其重要。若是交通安排欠妥當，又或司機不合
作，我們縱使做好事前準備，也會使命不達，因為
到場時可能已經比賽完結，又如何向觀眾報道呢？

## 「馬眼」捕捉動人一刻

　　「馬眼」從字面上也意會到跟視覺有關，攝影師
和收音師都是主角，極其重要。每當在熒光幕見到
記者採訪及報道時，看官可能沒有察覺到二師的存
在；但試想想，大家見到一個「鬆、郁、矇」的我，
又或者只見身影，不聞聲音，這時才驚覺二師的
重要。頂級攝影師不但對焦準確，清晰地拍攝影像
外，也會一眼關七，有很多突發情況是要作臨場應

變；尤其是搶訪問時，在人群互相推碰中，仍能保持攝影機的穩定，便是不簡單的功夫。優秀的攝影師也會考慮鏡頭的運用，講究從那一個角度切入；在訪問過程中，又會留意被訪者的神態、情緒、小動作，從而捕捉到瞬間即逝的感人場面。

最記得是在雅典奧運，當香港孖寶比賽期間，香港代表團團長許晉奎先生接受訪問時，熱淚盈眶，攝影師便馬上把鏡頭聚焦在他的眼睛，觀眾亦清楚地見到許生流下開心的眼淚。收音師的工作也不容易，一般的室內訪問還好，但戶外直播，尤其是搶訪問的一刻，他們更要打醒十二分精神，出了岔子，有畫無聲，便前功盡廢。戶外採訪，猶如戰場上陣交鋒，團隊間要互相幫忙、互相配合、互相體諒。才能戰勝而回。

## 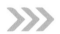 「神仙肚」要吃得飽

採訪大型運動會有一條金科玉律必須謹記，每當有機會進食時，一定要比吃飽還要飽，因為你不會知道下一次進食是在幾多個小時之後。因此，大家都要有一個神仙肚。一般來說，早餐要放任地去食，之後便出發去不同場地，很多時要留守在現場一整天，又有時會在甲場地採訪完，便馬上轉去乙場地，總是無時無刻在奔波勞碌中。每當目標運動員完成比賽後，我們都希望馬上跟他們做訪問，現場直播給香港觀眾，但有時運動員賽後要進行藥檢，根本無法預知何時才完成藥檢程序，這時我們

只可以在主要通道卜守候，而且不能走開，否則讓
運動員溜走了，便無法完成任務。

當運動會開始的第一個星期，項目多而場地分
散，每一個小團隊每天大概要走 3 至 4 個場地，間
或可能更多，每朝 7 點多吃過早餐後，往往在下午
3、4 點才吃午餐。一個星期後，賽事集中在幾個大
項目，人手調配鬆動了，中午時吃個豐富午餐也再
不是夢想。晚飯時間一般在 9 點或 10 點之後，待整
天工作完畢，拖着疲乏的身軀，吃點簡單東西便回
酒店倒頭大睡，天亮後繼續作戰。

攝影師及收音師一般都是公司同事，被選派海
外工作的都是身經百戰，與我合作無間，彼此交換
一個眼神便意會一切。至於司機及嚮導，有的並非
從事旅遊業，甚至是臨時拉夫，湊合而已。早期會
僱請來自香港的大學生協助，自雅典奧運開始，便
直接交給旅行社安排。他們大都態度積極，樂於協
助完成工作；間或有些經驗不足，險些出了亂子，
可堪告慰的是未至出現無可彌補的大錯。

**▮▮** 賽賽（左）是我的鐵
腳，駕駛技術了得，
及時送我到主場館主
持開幕禮。

94

95

# 險告失場記

香港人視奧運會為 4 年一度的體壇盛事，每至比賽期間，免費電視在黃金時間播出賽事精華或現場直播，大家關心的項目，一項不漏的送上，只要安坐家中，便能知奧運事。有關奧運的消息，香港人不單耳熟能詳，還成為茶餘飯後的助談資料。世界之大，各有不同，原來有些地方的居民對奧運會完全不感興趣，甚至一無所知。所言非虛，若非親身經歷，我也不敢相信。

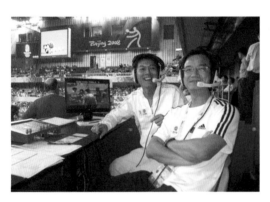

北京奧運乒乓場館在各方面都勝雅典奧運的場館一籌。

### 司機失約 機智截停央視專車

2004 年雅典奧運，由於預計乒乓球手李靜及高禮澤在雙打賽事有奪牌機會，我們便在乒乓場館屯重兵，向大會額外付費，在場內設置獨家攝影機，把他們的每一場比賽都直播給香港市民。江嘉良和我自乒乓球賽開始，便一直駐守場館。開始階段，賽事頻密，每天都是以麵包乾糧充肌。

初賽過後，比賽稍減，有一天剛好有大約 2 小時的午飯時間，我倆跟胡導演一行 3 人，走到車程大約 15 分鐘的小區，去一間中國人開的川菜館嚐一嚐。公司安排的司機在餐廳門口放低我們便離開，約定大概 1 小時後回來。這位年青人 2 年前從中國內地到雅典讀大學，在奧運期間跟同學們兼職受僱於旅行社，之前他也接送過我，覺得他的駕駛技術很幼嫩，而且非常緊張；原來他平常是沒有開車的，只是這時人手短缺，所以才擔任司機。他為人內斂，説話很細聲，又不敢直視別人眼晴，很明顯是缺乏自信。跟他了解過之後，知道他背負着很大的壓力，他來自國內一處偏遠地區，村民以耕種為生，他是村落的第一位留學生，靠全村叔伯集資，才可以來雅典。由於未能適應在外的生活，成績也不太好，恐怕未能完成學業，到時那有面目回鄉見父老？

吃了幾天麵包作午餐後，這一頓川菜雖然不太正宗，但也吃得津津有味。剛巧這時多倫多中文電台來電，我便坐在另一角做了一個電話訪問，愈講愈興奮，也不覺時間的流逝。訪問完畢才發覺已經接近 1 點 45 分，可是還未見司機回來，我馬上致電給他，他竟告訴我上司給了他另一個任務，無法回來接我們；他不敢拒絕指派，也不敢告訴上司約了我們，就此把我們置之不理。此時此刻，責難他也無補於事。下午的比賽 2 點半開始，就算馬上安排另一部車恐怕也未能趕及，唯有自己找車返場館。

## 當地人竟不知奧運會場

　　身處雅典的一個小區，言語不通，用盡身體語言及地圖相片，都無法與的士司機溝通。時間一分一秒地過，我們看來有失場的可能，大家都着急起來；尤其是胡導，因為就算比賽開打，還有香港的同事暫作評述，但導演失場卻無人替代。好不容易，有一個的士司機叫我們上車，滿心歡喜地以為還可以趕及，誰不知他只是驅車前往附近的酒店詢問，結果出人意表，酒店中人無一能幫忙，看了地圖及有關奧運的資料後，也不知道我們的目的地在哪，甚至不知道雅典目前正在舉行奧運會，實在是匪夷所思。

　　我們絕望之際，胡導忽然跑出馬路，險象環生，他截停了一輛白色小車，我和嘉良驚魂未定，抬頭一望，原來是中央電視台的專用車，胡導人急智生，司機亦一眼認出世界冠軍江嘉良，我們二話不說跳上汽車，再作解釋。

　　由於司機另有任務，他只能夠送我們返回廣播中心，這已經幫了我們一個大忙。公司已經安排好車輛在廣播中心門外等候，大約 5 分鐘車程便把我們送到乒乓場館，最終大家都趕及在下午的比賽開始前回到工作崗位，這時才鬆一口氣！

▮▮ 雅典奧運節目拜神儀式前先跟小方來個合照。

# 沒有送不出的獎品

　　記性好的你一定會記得《球迷世界》除了有波睇之外，還有「有獎問答遊戲」。常設的有本週金球、最佳撲救等競選遊戲，選中的若多於一位，則要經抽籤以決定獎品誰屬；獎品由獎品部負責，時有不同。非常設的遊戲，多是按不同比賽而舉行，例如賀歲盃競猜冠軍遊戲，獎品是不同生肖的足金擺設，即是足金金猴之類。又或是由贊助商贊助之遊戲，例子是駱駝漆銀牌決賽前，贊助商便在《球迷世界》節目內舉辦誰是冠軍問答遊戲，獎品為家庭影音電器全套，極具吸引力，參加者眾，目測來信不超過一萬也幾近九千，耗費了同事們不少時間來處理。

##  答中又抽中就是幸運兒

　　無論是選金球或競猜冠軍，答中的難度不大，因為選項不多；金球撲救大都是四選一，誰是冠軍更是二選一。每次必定有大量答中者，獎品最終經由節目內的抽獎送予答中而又被抽中的幸運兒。比較特別的一次是 1994 年 4 月的萬寶路挑戰賽，對賽雙方是當年南美超霸盃冠軍巴西的聖保羅與東道主南華。聖保羅陣中有 5 位當時的國腳，包括薛迪、華巴、卡富、李安納度及波迷拿；強敵當前，南華亦向友會東方借用李健和、譚拔士，又從傑志借來

丘建威，縱使有猛將助陣，一般球迷皆認為此戰屬七三波，意即聖保羅贏面佔七成。

賽事由無綫電視直播，開賽後，阿叔、大哥瑜及我都不約而同對場地質素提出問號，為何從前綠油油的大球場，會變成眼前的薯仔田呢？當然，參賽球隊都是在同一場地下作賽，無所謂公平不公平。90分鐘後，南華出人意表地憑譚拔士之帽子戲法，再加上李健和的入球，以4：2擊敗對手，優勝劣敗，實至名歸地取得錦標。

■■ 咁大個足金金球做獎品，無得輸！

這場比賽的贊助商也在《球迷世界》舉辦有獎問答遊戲，中獎者除了要答中誰是勝方外，還要說出比數。正確的答案是南華勝 4：2。賽前不會有太多球迷認為南華會勝出，就算是支持南華的，大多估計 1、2 球上落，如今竟然是勝 4：2，很難相信會有人答中。節目錄影前，我和大哥瑜都覺得會首次送不出獎品。結果是竟然有 1 位觀眾獨具慧眼，答案完全正確，不用抽獎，一票獨得。

## 大包圍 有錯過 不放過

在好奇心的驅使下，我查看過參賽者的來信，大部分都是選聖保羅勝出，比數以 1：0 至 3：0 都是熱門選擇。然而在眾多來信中，我發現有一位朋友寄了不下 30 封信來參賽，並且採取大包圍策略，勝方除了聖保羅外，也有南華，比數從 1：0、1：1 餘此類推地延伸下去，在冷門的賽果下，造就了這位觀眾成為唯一的得獎者。由此可見，參加這類遊戲，除了識見外，策略也很重要；由於我們沒有限制參賽者的來信次數，得獎者自是合乎規則，結果花數十元的郵票費，贏得過千元的獎品。

其後真的有一次在《球迷世界》節目內沒有送出獎品；因為錄影前，助理編導通知我們沒有答中的來信，故此沒有得獎者。當時我已疑心頓起，覺得不合常理，但總得要相信處理的同事。過了不

久，卻未有再見到這位同事出現，一問才知他已經離職。原來當日我在節日內公佈沒有人答中問題後，獎品部收到一位觀眾的投訴，指出自己曾經寄信參賽並答中問題，何以會沒有人中獎呢？

再查之下，確認同事虛報消息，他根本沒有檢視來信。知情者謂當時他因工作纏身，忘記了處理來信，便謊稱沒有人答中，東窗事發後，便自行離職。此說是否屬實，無從判斷。這位年青同事雖然因此而離開無綫電視，若能汲取教訓，戒除練精學懶之術，練就腳踏實地之功，在他來說，也許不是壞事。

# 吾非萬能

我從來不相信世界上有人是萬能的！「萬能鍾」這一個稱號緣起於 2013 年的某一天，深夜講波至清晨，早上主持龍舟直播，晚上電視劇有我的出現，再晚一點的遊戲節目《超級無敵掌門人》，我是參賽者；深夜時分，又在熒光幕前「講波」。翌日，有傳媒朋友大做文章，冠以「萬能」之名。這本來就是謬讚，聽來卻使人心歡，理應卻之不恭，但想落又覺受之有愧！

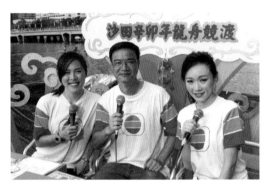

▌▌自 1989 年開始於端午節主持龍舟競渡，合作過的同事多不勝數，有一屆的拍檔是蔡曉慧（左）和楊思琦（右）。

### ▶▶▶ 主持評述演員身份眾多

　　一切都是巧合，當日的節目有的是直播，有的是錄播，例如足球比賽及龍舟比賽是直播的，我只是依時返工。過往也曾試過深夜工作至清晨，接着還有其他工作，在電視台工作的台前幕後員工，大部分都曾經如此；以往每個球季總有多次是早上播放《球迷世界》，下午直播本地足球，深夜又直播意大利足球，早午晚都有我的出現，何奇之有？

況且劇集及遊戲節目是錄播的，出街時間不由我控制；所以，24 小時之內，在熒光幕前見到我幾次，只是巧合而已。

有人說，我除了在體育節目作主持及評述外，戲劇節目也參與其中，此謂「萬能」。說這話的人實在太離地，不知搵食艱難。體育主持／評述員在外國享有崇高地位，收入高於香港的同業數以倍計。是故我們都會兼顧其他工作，有的是兼職足球教練，有的是兼職撰稿人，有的在報章提供足球博彩資訊，我則是兼職演員；雖然時至今日，已經未能分辨出究竟演員是兼職，還是評述工作才是兼職。無論如何，為勢所迫，為口奔馳，怎算「萬能」？

## 從嘉賓身上汲取知識

又有人說，稱我「萬能」，皆因在不同項目的體育節目，都見到我的參與。這不過是一個美麗的誤會。首先，我除了足球及乒乓球是以主持及評述角色參與外，其他的項目例如賽車、單車、馬球等，

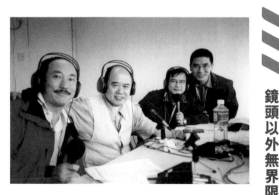

1994 年開始參與賽車評述工作，早期的拍檔是呂米高（左一）及余錦基（左二），在他們身上獲益良多。

我都是擔任主持，向觀眾交代現場情況，向評述嘉賓發出提問，協助嘉賓們有更好的發揮，使節目暢順地進行。其次，我們邀請的嘉賓，他們都在自己的專項上獨當一面，往往有精當的分析，巧妙的評述，對勝負關鍵一語道破，觀眾大為讚賞；同場的我也叨了光，被一同點讚而已！

有幸曾追隨仇偉冠師傅評述賽車，可惜他已經離開了我們。

在工作生涯中，主持過不少冷門的運動項目，雪地及草地馬球正是其一，幸好有經驗豐富的嘉賓評述協助，在他們身上汲取了相關知識，縱使是門外漢，也不曾露出馬腳。至於一般的運動項目，我在教育學院修讀體育科時，也曾涉獵過，雖非全能運動員，但也有基本認識，再配合嘉賓們的專業評述講解，觀眾也受落。

## 嚴守紀律聽從指令

在工作分配上，我並沒有選擇權，向來我都非常重視紀律，從來沒有拒絕上司的指令，就算遇上自己不大熟悉的項目，心口掛個勇字便上。此時唯有將勤補拙，多花一點時間去了解不同項目的玩法、規則，如何計算成績？有關項目的歷史沿革，參賽選手有何故事可以在空檔時跟觀眾分享。節目開始前，一定要跟嘉賓有足夠的溝通，不恥下問，

每一位都是我的良師，再交往下去，便是益友。我們各有所長，各司其職，一起帶領觀眾欣賞比賽。

　　我從來不相信這個世界上有人是萬能的，假如閣下堅持是有的話，我也不會跟你作無結論的爭辯。我只會說：世界上如果真的有人是「萬能」，那個一定不是「萬能鍾」，還是叫我「鍾仔」好了！

▌▌ 在參演過的劇集中，有幾款較特別的造型。

# 佳叔講波

# 啼聲初試在羊城

望題生義，本文將會講述我第一次在公眾面前作足球評述的經歷。大家或許感到奇怪，何解一個土生土長的「香港仔」，第一次講波是在羊城，亦即廣州，而不是在香港？箇中因由，且聽我一一道來。

有幸與羅品超（左）前輩於廣州市體育館較技。上世紀廣東省最負盛名的粵劇大老倌是「薛馬紅羅」，羅即羅品超。

### 推動五人足球助普及

由於對足球運動的熱愛，年青時報讀了各式各樣跟足球有關的課程，例如教練班、裁判班，結識了不少志同道合的朋輩，亦受教於經驗豐富的前輩。上世紀八十年代初，五人圍板足球賽登陸香港。當時的康體署肩負起推廣的責任，主事者為康體主任張柱恆先生，同時得到嘉士伯公司出資訂製全港第一套的木製圍板，萬事俱備。推廣形式以全港分區比賽進行，執法工作由新成立的香港五人足球裁判會負責，我是這個組織的創會會員，也有參與執法工作。

活動告一段落後，如何處置圍板頓成一棘手問題，康體署及嘉士伯皆無意接收，最終可能要棄置堆填區。此時，香港五人足球裁判會的正副主席馮德生先生及周錫培先生靈機一觸，建議把圍板運上廣州，將五人圍板足球賽推介至中國內地。康體處及嘉士伯亦無異議，只是他們表明不會參與任何安排及聯絡工作。因為廣州市體委的鄧錫權先生跟馮先生及周先生私交甚篤，這個建議在廣州市體委一致通過，而且打鐵趁熱，從速辦理。

圍板在 1983 年年尾送到廣州。鄧錫權兄乃廣州市足球隊一代鋼門，退役後於體委工作，他腦筋靈活，人脈關係好；為了隆重其事，他在 1983 年聖誕節，以市體委的名義在廣州市體育館舉辦了兩晚活動，讓市民認識五人圍板足球賽，主打是廣州市隊對廣東省隊；多計的鄧兄想擴大參與層面，在推廣球賽的同時亦加入文藝娛樂表演，在他牽頭下，組織了「吶喊足球隊」，參與者皆文體演藝知名人士，類似香港的「足球明星隊」，成員包括中國比利容志行，粵劇泰斗羅品超，印象中盧海鵬的弟弟盧海潮也參與其中。活動分為兩部分，打頭陣的是吶喊足球隊對香港五人足球裁判隊，繼而由廣州市隊對廣東省隊，以藝人加球星作為推廣圍板賽的部分。下半部以文娛表演為主，包括相聲、魔術、戲曲等表演，林林總總，目不暇給，極具視聽之娛！

## 大鄉里出城見識多

我們一行 9 人在 1983 年 12 月 23 日到達廣州，這是我第一次踏足中國內地，走出火車站已經夜幕低垂，但見站內站外聚眾者多；站的站，蹲的蹲，有些抽煙，有些吐痰；目睹如此景象，我的不快之情由然而生，唯有左閃右避地快步走過。下榻的流花賓館就在火車站對面，咫尺之遙，走過迴旋處便到，正當看清楚右邊沒有車輛，欲迅步即過之際，左邊又有電單車殺到，險象環生，如是者幾個來回都仍在路邊。最後鼓起勇氣，勇往直前，幾經辛苦，好不容易才到達彼岸。回想當日大鄉里初到廣州城的場面，不禁失笑！

廣州市足協頒贈紀念旗予香港五人足球裁判會，左二至六順序：張思滿、筆者、周錫培副主席、馮德生主席、廣州市體委鄧錫權主任。

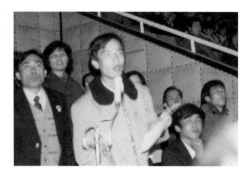

我在廣州市
體育館初試
啼聲。

第二天早上，我們在市內遊覽，走到越秀山公園門外，有人群聚集，原來是「黃牛哥」在兜售門票，走近一看，所買的正是當晚我們參演的晚會門票；原價幾毫子漲價至個多元。黃牛哥見我們是外地人，更大力推介，細數晚會節目，我們其中一位隊員高聲回應說：「我們是今晚活動的表演嘉賓。」話音未落，黃牛哥連同周遭的人都嘲笑我們「吹牛」，說話中當然夾雜着地道的廣州問候語！

## 走到咪前竟阿叔上身

黃昏時分我們出發前往廣州體育館，此館啟用時為內地僅次於北京體育館的第二大體育館，容納5,600名觀眾。我們主要出席上半部分的活動，派出裁判員執法及與吶喊隊作友誼賽。場內座無虛席，果真一票難求。當司儀介紹我們是從香港來的隊伍時，掌聲不絕！臨場鄧錫權兄建議我方派員即場講解球賽規例，以增加觀眾對賽事的認識。馮主席推舉小弟擔此重任；我也不知當時為何有如此膽量？

二話不說便走到咪前，本來只講解球例，但在球賽進行期間，竟如阿叔（林尚義）、老鑑（何鑑江）上身一樣，模仿他們，把從小在收音機聽到的講波用語挪為己用，出奇地大受歡迎，觀眾給我的掌聲愈大，我的情緒愈高漲。可能因為跟中國內地的平鋪直敘方式不同，觀眾覺得有新鮮感，才會有如此熱烈反應。就這樣便獻出了我的第一次。

　　一連兩晚的評述工作自是畢生難忘。雖然得到認同，但卻沒有想過以此為職業，只存客串玩票之心而已，甚至從來不敢在人面前提及。接近40年前的舊事仿如昨日，於今慨嘆當時同行的馮德生主席及摯友張思滿先生已經離開了我，再不能聚話當年，也不能為此文增潤。津梁難再覓，舊恩記心間！

# 世界盃 1990

　　自 1974 年首次從電視直播收看世界盃決賽後，至今從未錯過收看任何一場決賽。1986 年在巴西、法國兩敗俱傷下，讓馬勒當拿高舉大力神盃。1988 年的歐洲國家盃，亞洲電視取得直播權，雲巴士頓的零角度入球，替荷蘭奪冠。當時在電視機旁收看的我，根本沒有想過兩年後的世界盃，我會置身其中，成為旁述的一員。

▮▮ 由專業攝影師操刀的宣傳照。清人屈復《偶然作》云「百金買駿馬，千金買美人，萬金買高爵，何處買青春。」感興同焉！

## 幸得前輩提攜

　　1990 年世界盃破天荒由無綫及亞視共同取得播映權，有競爭才有進步是顛簸不破的道理，兩台為要爭取較佳的收視率，各出奇謀。當年從事足球評述的講波佬寥寥可數，所以只是在商業電台講了幾個月波的我，也因緣際會，得到無綫電視體育組負責人莫若翔兄的錯愛，邀請加盟，與何鑑江、蔡育瑜及余懷英組成評述團隊，何蔡兩位前輩負責頭場，尾場則由余懷英及我負責。

　　除此之外，還請得何 B 師傅（何守信）從加拿大回港，跟潘宗明一起作主持；又派陳尚來駐守意大利，每日為觀眾送上最新資訊，同時為求專業，每場直播都有嘉賓評述，為觀眾作技術及賽事分析，他們都是著名球星或教練，例如郭家明、胡國雄、

▟▌ 主持及評述陣容：左起陳尚來、筆者、蔡育瑜、
劉勇、何鑑江、余懷英、潘宗明。

劉榮業、梁帥榮、梁子明等，務求評述俱佳。亞視方面，避重就輕，以娛樂掛帥，以黃霑作主持，配合林尚義、尹志強、賴汝正、李德能，又有明星足球隊助陣，與無綫的做法大相徑庭。

## 奇招引來收視

在當時而言，無綫電視有慣性收視優勢，開始之初，收視率佔七成左右。然而，在亞視奇招突出後，形勢急轉直下，所謂奇招，就是在球賽進行期間，不會插播廣告。在此之前，每比賽 10 分鐘左右便會播出 3 數分鐘廣告，此乃經濟命脈，收益之所在，觀眾也習以為常。如今亞視使出殺手鐧，即時殺無綫一個措手不及。從廣告客戶數量而言，無綫遠比亞視為多；亞視此舉，在廣告收益上應該沒有太大損失，但無綫要跟從的話，除了少收廣告費外，更可能要向客戶作出賠償，代價非常大。在兩難之下，最初以不變應萬變，但世事何其巧合？

這個話題在社會上熱烈討論之際，6 月 12 日凌晨進行的一場 F 組分組賽，英格蘭對愛爾蘭，比賽至 9 分鐘，我們剛去了廣告不久，連尼加即替英格蘭攻入一球，當時的導演李漢源兄馬上透過耳機通知我，廣告後會重播入球，並再三叮囑只要跟畫面旁述即可，不用提及入球時間。事實上，很多觀眾都已經知道入了波；因為當我們播放廣告時，他們已經轉了台。事後輿論一致認為無綫處理失當，公司高層最終面對現實，以觀眾的利益為大前提下，

決定與亞視看齊，讓觀眾一氣呵成地收看比賽。此一役除了在金錢上有所損失外，觀眾也流失了不少，最終收視率為五五開，在無綫而言，當然是極不理想。亞視此舉，亦改變了足球直播的文化，自此大家都不會在比賽中途看到廣告，真的是有競爭才有改變。

## 過度忙碌險生意外

　　1990年我還是商業電台的全職員工，公司也容許我兼職無綫。換句話說，我同時為兩個傳媒機構服務。每天清晨做完世界盃直播後，便跟當日的嘉賓評述做錄音訪問，供電台之用，之後便開始錄影早上播出的賽事精華至大概6點，接着馬上開車回電台，錄製中午出街的世界盃戰報。完成後才回家稍事休息，下午再返電台為《體壇雷達網》而忙碌。週而復始，幾近一個月的生活就是如此度過。有一個早上，如常地拖着疲倦的身軀，從清水灣電視城返廣播道，開車至新清水灣道的一個落斜位時，竟然打了瞌睡，完全沒有知覺，時間是長是短也無法考究，總之睜開眼睛的一剎那，冷汗直標。尤幸在上天的眷顧下，沒有發生意外，如今想起也猶有餘悸。

　　由於是第一次參與世界盃的工作，在30多年後，對曾經評述過的經典賽事仍歷歷在目，最有印象的要數禾拉跟列卡特的口水大戰，英格蘭絕殺比利時及尼日利亞，加斯居尼在準決賽領黃牌後淚灑球場，馬圖斯舉起大力神盃。成為足球評述員已經是意想不到的，成為終身職業，也實在非始料所及！

# 我的 2014
## ——巴西篇

作為體育新聞工作者，舉凡雙數年定必忙得不可開交，櫛風沐雨，東奔西跑地採訪，皆因大型體育活動多是在雙數年舉行；每隔兩年便有世界盃及奧運，亞運及歐洲國家盃也是在雙數年進行。無綫電視在上世紀九十年代曾經包攬了上述 4 個項目的播映權，自從收費電視出現後，便失落了歐國盃及亞運的主播權。雖然如此，單是兩大體壇盛事，已經使同事們勞累不已。尤其是 2014 年的世界盃，工作量較早前幾屆都大大增加。

▌▌與巴西女記者嬉戲，
寓工作於娛樂。

### 連續 47 日不停工作

在失落了三屆世界盃的主播權後，電視廣播有限公司以高達約 2 億 8,000 萬港幣購得 2014 年的世界盃版權，除了在翡翠台有 22 場的直播外，在比賽開始前的兩星期，晚上的黃金時段內，也有由體育組製作的半小時前奏節目。自 5 月 28 日起程前往

里約熱內盧計起，至 7 月 13 日決賽為止，我連續 47 日都在工作，而且大部分的工作時間是由黃昏開始，直至翌日早上，這亦是入行以來連續工作日數最多的一段時間。

　　我台除了付出高昂的版權費外，在製作上也不惜工本，全體節目主持及評述員都要參與前奏節目的拍攝工作。台前幕後約 20 多名同事於 5 月 28 日乘夜機經杜拜前往里約熱內盧，單就飛行時間已達 22 小時。大隊在當地早上時間到埗，為爭取時間，馬上兵分二路展開拍攝，至中午才到廣播中心辦理採訪證。可是工作人員說因為電腦故障，要稍後才能辦證。我們呆等個多小時才取得證件。曾經聞說巴西人比較懶散，那次竟然巧合地在午飯時間過後電腦才恢復運作，足以使人懷疑是否人為故障。

## 揭幕戰現場氣氛難忘

　　我們每天日出而作，日入未息，有時分為兩隊，分頭拍攝，亦有全體合作，例如在耶穌山、糖麵包山、柯巴卡巴納海灘、馬拉簡拿球場等地方，大夥兒在烈日下汗流浹背，臉上卻常帶笑容。在薛高足球學校採訪時，剛巧薛高也在場，難得一見白比利，他為人友善，毫無架子，實在是意外收穫。我們下榻的酒店距離廣播中心大約 1 小時車程，如遇上塞車，肯定不止此數；幸好在新科技協助下，我們可以在酒店房間把聲音錄好，再由同事帶返廣播中心做後期製作，省卻了舟車勞頓的時間。在揭幕

▮▮ 揭幕戰開始前，
我和潘文迪作最
後準備。

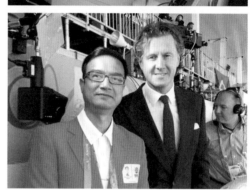

▮▮ 利物浦名宿麥馬拿
文也在哥連泰斯球
場評述揭幕戰。

戰前兩天，我們又要各散東西，何輝、丹尼爾、李
偉文先行回港；我和潘文迪則轉飛聖保羅，現場評
述巴西對克羅地亞的揭幕戰。這十多天真是難忘，
每天在有限的時間下都能完成拍攝工作，實有賴全
體工作人員的同心協力。

　　揭幕當日，唯恐交通擠塞，安檢需時，我們提
早幾小時前已經安坐在評述區，四周都是來自世界
各地的行家，也有不少是大家都熟悉的，例如雲
加、麥馬拿文就坐在我附近。雖然身處現場，我們
還是要借助面前的電視屏幕才能更清楚看到球員的
一舉一動。然而要感受現場氣氛，置身場內是唯一

120

121

的選擇，而且無可替代，當日我真的感受到現場觀看世界盃是何等奇妙！比賽翌日晚上才乘機回港，趁早上還有點時間，便忙裏偷閒，到市內瀏覽一番，雖則走馬看花，但總算到此一遊。

##  在里約品嚐美食

這是我首次踏足巴西，分別到訪過里約熱內盧及聖保羅，二者而言，我較為喜歡聖保羅。此行之後，我跟自己說：以後如非工作，都不會再到里約熱內盧。從旅遊的角度而言，最有名的耶穌山總是人頭湧湧，最要命的是耶穌像前的平台地方淺窄，比香港的「老襯亭」還細得多，想跟「穌哥」單獨合照，真是難若登天。治安欠佳也是一大問題，我們下榻的酒店跟著名柯巴卡巴納海灘只隔一條馬路，早上過去散散步還可以，當夜幕低垂便是另一個世界；當地人千叮萬囑，着我們入夜後不要往沙灘，尤其是暗處，很多不知就裏的遊客，就在此被人持槍行劫。飛行時間太長亦是使我卻步的原因，未計轉機，已經在空中飛行約 22 個小時，若把中間的候機時間也計算在內，不少於 25 個小時。

不過，里約也並非一無是處，「食」就使我非常滿意。逗留期間，嚐過不少當地美食，巴西烤肉肉汁豐富，薄餅熱騰騰，最佳配搭。住處不遠有一間由台山人開設的中式快餐店，是家庭式操作，從老闆口中得知，很多台山人都是在里約經營飲食業，原來他們也有收看無綫的電視劇，對幕前的同事絕

不陌生。老闆很熱情地招呼我們，其中有兩晚還在收舖後，特設平價中式自助餐讓台前幕後工作人員品嚐，最精彩是預備了一大煲西洋菜豬骨湯，離家多日，忽然飲到靚湯水，實非始料所及。兩年後的奧運會也是由里約熱內盧主辦，兩個項目都花費不菲，一般市民覺得勞民傷財。我們在當地僱請的導遊是來自香港，早已在巴西落地生根，一向沉默寡言，少說話多做事，但一講這個話題，便連珠炮發，大罵巴西政府不搞好民生而胡亂花費。

在里約的拍攝工作完成後，我便轉去聖保羅，雖然沒有太多時間去遊覽，但感覺市容比里約好。「食」的選擇也不少，不過，在里約到處都見到不同年齡的朋友踢足球，不論在沙灘、學校球場、公園、天橋底，都有球賽，跟以往在香港的硬地足球場所見一樣。這個現象在聖保羅就看不見，也許是我未遇上吧！

■■ 台前幕後手足暫時放下工作，在小店聚餐。

此行每天都馬不停蹄地工作，但愉快的記憶蓋過了工作的辛勞。臨別有感，意隨興發，賦詩以誌：

港巴路遠隔萬千
現代科技天連天
馬拉簡拿哭舊事
哥連泰斯笑新前
耶穌山上人潮湧
糖麵包峰夕陽遲
我來此處非遊玩
享覽勝景亦偶然
台前幕後司其職
無分彼此心相連
此行縱使成追憶
猶望夢鄉記從前

2014 年 6 月 13 日
鍾仔寫於巴西聖保羅市

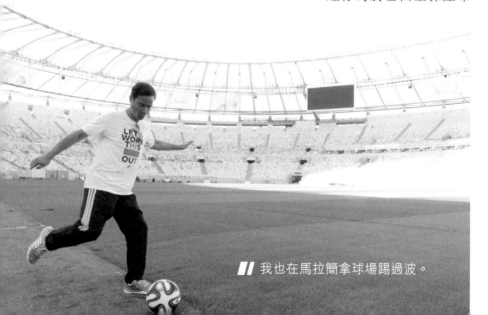

**▌▌** 我也在馬拉簡拿球場踢過波。

■ 想要和「穌哥」
影幅單頭相難
若登天。

■ 這是我第二次
跟巴西名宿薛
高合照。

# 我的 2014
## ——香港篇

傳送成功率100%
最佳傳球者！你點睇呀？

在巴西的工作告一段落後，我便馬上返港。在聖保羅機場啟程，14 個小時後到杜拜轉機，候機期間，剛好上演意大利對英格蘭的分組賽，我在機場餐廳內，邊喝啤酒邊睇波，至最後一刻才登機。到港後，當晚大家已經在電視熒幕見到我。

**▌▌世事豈能盡如人意，
但求無愧於心！**

### ▷▷▷ 經典最佳組合：「叔瑜鍾」

這一屆購買播映權的是香港電視廣播有限公司，最終高層們決定把主播權交予收費電視，以冀增加上客量；因此，翡翠台除了每晚的賽事精華外，只有 22 場直播，計為：揭幕戰及決賽，14 場分組賽，16 強、8 強及 4 強賽各兩場。比賽期間，我便在免費和收費台遊走，為大家服務；由於時差的緣故，往往通宵工作至早上才收工，每日都拖着疲憊的身軀，在烈日照射下，在將軍澳隧道的上斜路段如蟻前行，這感受如人飲水，冷暖自知。

　　既然投下以巨額金錢取得播映權，製作方面也不會馬馬虎虎，每場的評述員人數是從未有過的如此多；以往除了「叔瑜鍾」外，只會再加一位專家作技術分析，合作最多的是郭家明，間或也會有一位資深裁判在場，遇有球例疑難便向觀眾說明，但不會參與評述。這一屆每場直播都最少有 4 名評述員，再加上 1 至 2 位教練作分析，若是翡翠台的直播，還加上身處現場的 2 位同事。

　　以決賽為例，在港有 6 名同事，現場有 2 位，合共 8 人去評述，人數實在太多；須知各有特質，有些口若懸河，有些則較為內斂，尤以客串的嘉賓評述，很多時都在點名提問下才發聲。如何使各人都可以暢所欲言呢？關鍵在於主持人要控制得宜，盡量使大家都有相近的發言時間。在這情況下，我把自己定位為主持人，負責串連的工作，使節目流暢地進行，評述工作則分配給其他同事。不料這個改變也引起部分觀眾不滿，實非始料所及。

## 派牌只想大家都可以多開聲

　　有網民稱我為評述界中的派路，明褒暗貶，實則挪揄我只懂派牌，總是向人發問而不作評述，對此我只有無奈地一笑置之。從大局看，我只希望讓同事們多一點開聲的機會，難道他們會喜歡默不作聲或只能夠說 2、3 句話？我唯有自己講少一點吧！希望這是第一次，也是最後一次這麼多人一起作評述。

前文提及過，公司是以增加收費台的上客量為目標，所以翡翠台只取得 22 場的直播權，而且各階段有指定的播出場數，自是未能滿足觀眾要求。例如在分組賽至 16 強階段，都沒有選影阿根廷的賽事，觀眾不滿之聲我們是聽到的，體育組主管曾提出把 4 場 8 強賽在翡翠台同步直播，但礙於合約規定，不得加減。我們只好變陣出擊，抽調我和其中一位評述員（每場不同）在完場前 10 分鐘，在翡翠台主持 8 強精華，當裁判鳴笛完場後，立刻把賽事精華送上。若果球賽進入加時，甚至要用十二碼定勝負，我和拍檔只有天南地北，論說一番；再交廣播中心的同事看看各傳媒的工作情況，以待球證鳴笛。

## >>> 巨額虧損背後的因由

幸好在各同事的合作下，總算沒出亂子，完成任務。收費台方面兵分二路，我和其他評述員在體育台為大家服務外，還在成人台開設「低俗講波團」的世界盃節目，畫面跟體育台一樣，賣點是以輕鬆、低俗的風格作評述，用上粗言穢語也是可以的；同時有美女作嘉賓，以歡樂派對的形式陪伴觀眾，可是觀眾不太受落。雖然攪盡腦汁，但收費台的上客量未見大增，亦由於減少了在翡翠台的直播場數，以至廣告費收入也相應減少，結果錄得 9,000 萬港幣的虧損，亦是無綫電視首次在播放大型體育賽事上賠本。

馬後炮論之，若全部賽事都在免費台直播，來自廣告商的直接收入定必倍增，以吸金能力而言，翡翠台冠絕全港，就算未能轉虧為盈，但肯定不用賠上接近一億。可見，在商業上而言，付出高昂的播映權費是極具風險；其後的樂視電視花高於 2014 年的一倍價錢，以 7,000 萬美元購入 2018 年的世界盃播映權，亦是導致他們清盤收場的伏線之一！

▐▐ 自 1990 年有幸成為世界盃旁述以後，我的體育評述員生涯便展開了。

# 沒有鍾仔的世界盃（一）

　　香港市民從 1974 年開始，可以在電視機透過人造衛星收看世界盃的直播。1974 年及 1978 年只在決賽才有現場直播，之後由西班牙世界盃開始，大部分賽事都會直播。猶記 1974 年的決賽在香港深夜時間開波，還是小學生的我摸黑起床，靜悄悄地打開電視，把音量較到最細，獨個兒欣賞，此情此景，歷歷在目。

　　此後的世界盃，以球迷身份而言從未缺席。不過，以主持及評述員身份而言，自入行以來，經歷了八屆世界盃，其中有六屆都在無綫電視為大家服務，計有：1990、1994、1998、2002、2006 及 2014；遺憾的是在 2010 及 2018 年這兩屆，電視機前的觀眾都未能聽到我的評述。

以動畫看入球的《世界盃動起來》，由（左起）阮兆祥、筆者、張國強擔任主持。

## 合約改動重視觀眾利益

　　話說自千禧年開始，世界盃的播映權被有線電視高價奪得，據聞用於購買 2002 年播映權的金額，比前一屆高達 4 倍，在商言商，價高者得，無可厚非。國際足協為要保障免費電視觀眾的收看權益，合約定明收費電視要把最少 4 場比賽的直播權及每場精華分售予免費電視。

　　2002 年及 2006 年的兩屆，正正受惠於合約所定，在比賽期間，無綫電視每天都有球賽精華節目，又直播了兩場準決賽及決賽。這樣的播影方式，成本大大降低，盈利卻可觀，如是者相安無事的過了兩屆。及至 2010 年，國際足協為了增加足球賽事的普及性，讓更多觀眾從免費電視收看世界盃，因而在合約條款上作出改動，規定可分售予免費電視的直播賽事增加至 22 場。這個改動對高價購入播映權的收費電視十分不利，若接近三分之一的賽事，其中包括準決賽及決賽，皆可以在免費電視收看，還有多少市民願意付費收看呢？

## 喪權的合約也得接受

　　正所謂「你有張良計，我有過牆梯」，在高人獻計下，有線電視以象徵式收費把 22 場的直播權售予無綫及亞視，附帶條件是必須把有線電視所提供的訊號完整地播放，不得作出任何刪剪或插播。即是在免費電視播放的畫面，跟有線電視的完全一樣，

包括評述及廣告。我們可以視之為「喪權」的合約，雖然極不情願，但顧及觀眾利益，最終無可奈何地接受。為要維持在翡翠台及明珠台的廣告客戶，無綫電視便把世界盃節目放在數碼頻道，沒有購買解碼器的市民也是無法收看。無綫此舉在於保障自己的廣告收入，若非條件如此苛刻，也不會出此下策。

##  經商局介入確保市民可收看

在評述方面，由於合約定明由有線電視提供，所以除了最後的 3 場比賽外，我也沒有參與評述工作。為甚麼在此情況下，我還可以評述 3 場賽事呢？原因是由準決賽開始，我台和奧海城商場攜手合作，在商場中庭作現場直播，招待坊眾，現場評述工作就由我和李偉文及潘文迪負責。當然，家庭觀眾是收聽不到的。在決賽前一天，我台宣佈會增設第三聲道，播出我們在商場的評述，讓家庭觀眾多一個選擇。消息一出，有線電視反應極大，並揚言若無綫電視一意孤行，他們會把訊號終斷，屆時全港市民也無從收看。經商經局介入斡旋，最終無綫電視取消了原定安排。雖然沒有抵觸合約，但管理層為免觀眾可能無法收看決賽，縱使具理，也得吞了這一口氣！

## 首次為動畫作旁述

我台在這一屆世界盃還有一個污點遭人垢病，就是在每晚的世界盃節目內，以動畫跟大家重溫入球，這也是評述生涯中第一次為動畫作旁述。球迷們直指這玩意實在太荒謬，不播也罷。背後是有苦自己知的，因為廣告商購買了時段，指定要製作世界盃節目，而有線電視堅決不肯把精華節目獨立出售，在無計可施下，才購入動畫作替代，否則何以向廣告商交代呢？製作人員已經搞盡腦汁，盡量豐富內容，可惜仍然未能滿足球迷要求。世事豈能盡如人意，還望諸君多多包涵！

▐▌在奧海城現場直播時，加入錢嘉樂（右）及陳芷菁（左）與眾同樂。

# 沒有鍾仔的世界盃（二）

　　自從 1990 年開始，我參與了六屆世界盃的評述工作，只在 2010 年及 2018 年缺席。仔細點說，2010 年我還是有限度地參與了世界盃的工作，比賽期間每晚都主持播放入球動畫的精華節目，最後 3 場比賽也在奧海城商場為現場觀眾作評述。及至 2018 年的世界盃，我才無法替香港觀眾服務。

▌▌曾有兩屆未能替香港觀眾服務，感到有點無奈。

## 樂視電視違約陷財困

中國內地的樂視電視於 2015 年高姿態宣佈登陸香港，頭炮是以 4 億美元的天價，購買了由 2016 年計起，連續三屆的英超播映權；這還未算，2016 年年初，又成功買入 2018 年的世界盃獨家播映權，購入價高達 7,000 萬美元，相比之前一屆的造價貴近一倍，漲幅達百分之一百。當然，這是一個商業決定，一個有錢，一個有貨，賣方袋袋平安，買方賺蝕無悔。樂視電視以收費模式營運，按合約規定，一定要分售部分播映權予免費電視，只是在這階段未有跟免費電視營運商深入商討。然而事情在一年後急轉直下，投資過度的樂視電視陷入財困，無法在最後限期前繳付最後一期的版權費。

據理解，7,000 萬美元是分五期繳付，換句話說，樂視電視已經支付了 5,600 萬美元，但卻無力支付最後一期的 1,400 萬美元，有違合約；因此，國際足協的代理人便把播映權重新競投，結果 Now TV 及 ViuTV 聯手以介乎 2,200 萬至 3,000 萬美元的價格投得。消息在 2017 年底公佈，也就是說無綫電視自從 1974 年以來，首次未能把世界盃賽事呈獻予香港市民。

有些球迷埋怨無綫電視的管理層辦事不力，看官們試想想，付出高昂的版權費，再加上不菲的製作費，能否回本尚成疑問？況且 2014 年便曾遭滑鐵盧，虧蝕了 9,000 萬港元。無綫電視乃綜合性電視台，猶如百貨公司，體育只是其中一個專櫃，不做也不會對盈利有很大影響。在種種不同的因素下，管理層在出價方面自是較為謹慎，不做賠本生意也無可厚非。

## 電視台放棄競投的原委

Now TV 及 ViuTV 乃隸屬同一機構，收費、免費頻道俱備，無綫電視再難以分一杯羹，我也無奈地未能替香港的觀眾服務。在世界盃期間，我除了成為觀眾外，也如常地參與電視劇的拍攝工作，有網上平台邀請我到俄羅斯觀看兩場球賽及作網上報道，卻因為分身不暇而推卻了。這一屆我唯一參與評述的賽事是法國對克羅地亞，決賽當日，應澳門大衛集團邀請，到澳門主持「皇者爭霸決賽夜」，跟中國內地的足球節目主持漠寒小姐一起評述，總算參與過 2018 年的世界盃，遺憾的是未能跟香港觀眾在一起。

樂視電視把世界盃播映權費用抬高至 7,000 萬美元，估計連同製作費不少於 6 億港幣，只是短短的一個月賽期，莫說有利，回本也不容易，最終更導致清盤收場，可謂咎由自取。2022 年的播映權費用若仍是高企不落，相信理性的投資者不會參與其

中，若然商營電視台放棄競投，則香港政府理應責無旁貸地把播映權買下，分售予無綫電視、香港開電視、ViuTV，讓免費電視共同為香港市民服務。否則，極有可能是自 1974 年以來，觀眾未能在電視上收看世界盃。是耶非耶？拭目以待吧！

▌▌ 與內地的漠寒小姐（右）一起評述法國對克羅地亞的皇者之戰。

▌▌ 決賽日過濠江搵真銀。

# 全港皆播

在上世紀七十年代至今，有 3 場香港代表隊的勝仗仍為不同年齡的球迷津津樂道。1977 年 3 月 12 日在新加坡擊敗東道主取得世界盃外圍賽小組出線權。1985 年 5 月 19 日於北京擊敗中國，再次取得世界盃小組出線權。2009 年 12 月 12 日，在香港大球場擊敗日本奪得東亞運足球項目金牌。

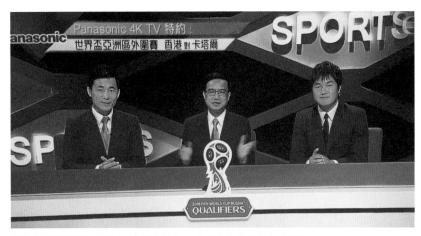

 無綫電視一直支持香港隊，作客卡塔爾也直播。

### 港隊奪金萬眾歡騰

這 3 場橫跨 30 年的賽事我都有幸置身其中，前 2 場比賽是觀眾，在電視機前支持港隊；東亞運的一場則是作現場評述。1977 年還住在李鄭屋邨，當劉榮業為香港隊射入一球時，全邨哄動，歡呼聲同時響起，至今難忘！1985 年的一仗，張志德的世界

波先開紀錄，隨後被中國隊的李輝扳平。香港隊就算打和也未能出線，被追平的一刻，我的心涼了一截；下半場顧錦輝再建奇功，賽事掀起高潮，末段的攻防戰，香港隊憑將士用命，力保勝果，出線而回，此情此景，豈能忘懷！

及至 2009 年 12 月 12 日，我在大球場的評述室內如常工作，理性上要保持評述員的中立，感情上當然想港隊奪金。結果憑陳肇麒的頭槌追成平手後，再在十二碼決勝階段勝出，奪得香港足球隊在大型運動會的首面足球金牌，萬眾歡騰，全城熱話！

## 開埠以來最多觀眾收看

1977 年及 1985 年的比賽由無綫電視獨家人造衛星直播，2009 年的東亞運由香港主辦，全港的電子傳媒皆有播映權，包括無綫電視、亞洲電視、Now TV、有線電視，再加上香港電台，無一遺漏，所以上述機構都同步直播。我相信這場比賽是香港

2015 年「北京519 香港代表隊」30 週年聚餐，余錦基（右）宴請球員及傳媒，並邀請筆者作司儀。

開埠以來最多觀眾收看的一場足球比賽，雖然大球場只坐上八成觀眾，但數以百萬計的市民，有些安坐家中替香港隊打氣；有些在街上駐足電器店舖門前支持港隊，時代廣場的大屏幕下圍觀者眾。

射十二碼決勝的一刻，大家都屏息靜氣，直至黃展鴻的一射，確定金牌在手後，震耳欲聾的歡呼聲即時爆發。時任特首曾蔭權也在球場，大會特別安排了郭家明及香港 14 歲以下足球代表隊球員陪伴他在東看台觀戰，他感受到足球對凝聚人心的力量，賽後向傳媒說：「今日（12 月 12 日）是 2009 年我最開心的一日！」

##  足球眾將努力可嘉

雖然有人認為日本隊並非一隊，實力稍遜，港隊才有機可乘。我不敢全面否定這個說法，但我亦必須承認香港隊的表現十分出色，在晉級過程中先後擊敗南北韓，場場硬仗都獲勝而回，還有可挑剔的地方嗎？這場賽事對香港足球的影響力，大大超過 1977 年及 1985 年的兩場比賽，政府撥款推動足球發展的「鳳凰計劃」因而應運而生，雖然目前成效不彰，劣評如潮；但千里之行，始於足下，沒有東亞運的足球金牌，相信政府不會加大撥款來推動足球發展，沒有成效是做不得其法，可惜眾將的努力也無法使足球重生，徒嘆奈何！

體壇鍾橫

悟樂塵緣中的鍾志光

▌▌主場對中國，城中熱話，高潮迭起。

第三章

140

141

佳叔講波似鍾仔

# 世紀球星選舉

　　有關球星選舉的活動始自何時已無從稽考，我較有印象的是由香港電台於 1977 至 1978 年球季創辦的「最佳足球明星選舉」。當年由效力南華的梁能仁當選足球先生，之後四屆，從 1979 至 1982 年，都由胡國雄獲此殊榮。

　　2019 年香港電台主辦香港廣播九十週年大型展覽會，會上竟然看不到片言隻字談及這個活動，更遑論體育節目的歷史資料。這使我十分失望，畢竟這活動是由香港電台創辦，因何不留史蹟？真相難悉，是故意？是無心？難道主事者認為在九十年的歷史長河中，體育節目不值一提？我只覺得對當年創辦活動及製作體育節目的工作人員，包括何鑑江在內，有欠公允！

▮▮ 得獎的世紀球星與主持人。

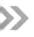

## 巧用綜藝節目的元素

2014 年香港足球總會百周年紀念也曾舉辦世紀球星選舉，其實比香港足總更早 14 年，無綫電視已經辦過「世紀球星選舉」，頒獎禮在 1999 年 12 月中旬在大球場舉行，由無綫電視直播，亦是至今唯一一次有電視直播的球星頒獎典禮。頒獎禮後隨即上演「千禧盃香港足球慈善賽」。

頒獎禮由林尚義、韓毓霞和我當主持。節目監製是陳志球，他是公認的綜藝節目製作高手，看似平平無奇的頒獎禮，在他掌舵下活潑起來。由於我在足球圈的人脈關係較強，因此陳兄便邀請我一同參與創作，過程不但愉快，也使我獲益良多。搞綜藝節目與體育節目手法不同，他們注重的是賣點，有何元素去吸引觀眾呢？

在一輪腦震盪下，我們定調為 4 條煙幕前重聚；希望撮合在上世紀五十年代威震球壇的南華 4 條煙：姚卓然、何祥友，黃志強、莫振華在觀眾面前出現。當時我提出可以用電影「蠻女鬥七雄」的片段作出場介紹，這部 1955 年上映的作品，小時候曾在電視機看過，由當年的球星姚卓然、陳輝洪、朱永強、侯澄滔、司徒文、司徒堯及劉儀擔綱演出。

其中一幕是七雄藉一個紙球來大演腳法，把紫葡萄飾演的蠻女戲弄一番，這一幕大派用場。計已決，便落實執行。經有關同事查核過，無綫電視的片庫沒有這部電影，再經過梁守志先生的協助，得知此片存於亞視，片主乃雷鳴影業公司，當時我直

接致電給電影公司的雷小姐，道明來意後，她願意借出影片，同事便馬上到亞視取片。怎知由於影片保存不得宜，看似已經氧化，結果得物無所用，十分可惜！

##  盡人事匯集「球壇 4 條煙」

至於 4 條煙方面，經許晉奎先生的協助下，聯絡上何祥友前輩，他人在澳洲，無意返港出席。4 條煙不成，心想若能撮合到 3 條煙，也算不錯。莫振華前輩當年已經 60 多歲，他仍然經常在球場上大顯身手，爽快的他一口答應出席。黃志強前輩身體較差，不過亦應承出席。姚卓然前輩因為曾經中風，不良於行；年屆 71 歲的他已經入住老人療養院，當年他以「四萬腳」稱譽行走江湖，四萬元在當時的物價而言，可以在深水埗購買一幢四層高的樓房；他另一個綽號是「香港之寶」，由此可見，當時他的地位是何等超然。

當時姚前輩已經絕跡公眾場合，幾經辛苦，終於得南華元老的負責人，亦是名宿的高寶強一力承擔，他說當日下午姚前輩會先到南華會球場，跟一眾舊隊友茶敘，然後他們一起過來。得知此消息後，整個製作團隊雀躍萬分，並且增設斜台，方便輪椅上落。

節目前兩天，收到黃志強前輩的兒子通知，其父身體欠佳，未能出席，獎項將會由其公子代領，一下子 4 條煙減了一半。當頒獎禮還有不足 1 小時

便要開始，卻仍未見高、姚兩位前輩現身，當時我
們急如熱鍋上的螞蟻，經與高前輩通電話後，得知
身在南華會的姚前輩不會過來。阿叔着我馬上再次
致電，他要親自跟姚前輩對話，對話在阿叔的一句
「我係義仔」後展開，收線後，阿叔跟我說：「他不
想觀眾看到自己目前的情況，他不來了！」

　　正所謂謀事在人，成事在天！千辛萬苦，幾經
轉折，找來了「蠻女鬥七雄」的電影拷貝，卻未能
使用。匠心獨運，巧妙地安排 4 條煙共聚一堂，又
因不同理由，只能見到一條煙。其中最令我傷感的
是姚卓然前輩的缺席，果真應了清初詩人趙艷雪的
一聯詩句：「美人自古如名將，不許人間見白頭！」

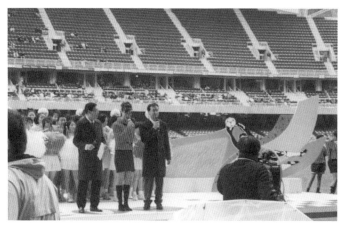

▋▋ 即使 4 條煙減少了一半，節目仍如期進行。

# 音譯意譯隨你譯

第一次聽到某台的評述員高呼「修咸頓」球員 Djenepo 為「真尼普」時，覺得這個譯名真離譜。其實這也不能責怪評述員，他應該是照本宣科，直讀出資料搜集員所提供的球員名單而已。從來球員譯名都是一個很有趣的問題，由外國文字翻譯成廣東話，根本無從論對錯。各處鄉村各處例，各人頭上一片天，經常會出現同一位球員，在不同媒體有不同譯名。

以曼城為例：（一字之轉，卻是指向同一名球員）
- 史達寧 / 史端寧、
- 貝拿度施華 / 賓拿度施華、
- 拉樸迪 / 拿樸迪、
- 霍頓 / 科頓、費蘭托利斯 / 費倫托利斯、
- 魯賓迪阿斯 / 荷賓迪阿斯。

又如利物浦的韋拿杜姆，又被譯為雲拿當，車路士的干堤也有作簡迪，不知就裏，會誤作是不同球員。

 ## 缺乏翻譯知識易出錯

當今人手充裕，由資料搜集員把球員名單整理好，評述員照讀可也，這個做法的好處是同一個平台不會出現不同譯名。我入行之初，球員譯名是由評述員處理，所以會出現不同評述有不同譯名，例如意大利國腳薛洛利，也曾叫作悉路尼。兒時閱

報，真馬德里是西班牙班霸，當時 Real Madrid 的 Real 按英文翻譯成真，但 Real 在西班牙文的意思是英文的 Royal，所以其後便更正為皇家馬德里。另一支西班牙勁旅，從前稱為巴斯隆拿，如今改稱為巴塞羅娜，跟中國內地看齊。

港英時代，很多高官的中譯姓名質素甚高。例如鍾逸傑、夏鼎基。另外，港大教授 Stephen Matthews，翻譯者巧奪天工地把中文名字譯作馬詩帆，多麼有詩意的名字，原來 Stephen 可以用詩帆來取代。

翻譯是一門高深的學問，由我輩不學無術之徒來處理，不足之處多的是。劉家傑先生就曾指出，把前利物浦球員 Steve McMahon 譯作麥馬漢是大錯特錯，因為 h 是不發音的，譯者不察，見 hon 便配以音「漢」。因為沒有接受過不同的語音訓練，缺乏翻譯知識，尤其是遇上拉丁文或歐洲主要語系，

▐▌ 陳耀南教授（前左）及單周堯教授（前右）皆為我師。單教授乃文字學專家，每有疑難，定必請益。

我們根本無法正確地把名字讀出，但職責所在，唯有硬着頭皮，譯成與原音相去甚遠的名字，幸得球迷們包涵，集非成是，一直沿用至今。

## 古音轉移難取拼音

除了球員名字外，球場名及球隊名也有可談之處。史丹福橋球場是車路士主場，高貝利球場曾經是阿仙奴的主場，這兩個球場的譯名都是音譯意譯兩者兼之，為何如此？實摸不着頭腦！有一段時間，無綫體育組把車路士譯作修爾斯，但新聞部堅持譯作車路士，同一個機構，在不同部門有不同譯名。體育組的主管認為在地圖上，這個地方是被譯作修爾斯，也執意沿用。然而，很多歐洲球會並非以地理名稱來作球會名字，例如費羅倫斯市的球會稱為費倫天拿，都靈市的是拖連奴，其後體育組才統一譯名為車路士。

日本及韓國的球員名字雖然以漢字為主，處理起來也困難重重。首先，日本球員的名字從英文字母翻譯過來，一定要有專書協助，不能以拼音譯之；否則，必定貽笑大方。其次是讀音，由於日韓兩地都保留了中國文字的古音，同一個漢字，在音有轉移的情況下，以現在的讀音來處理，便成錯讀。多年前評述過韓國隊的賽事，其中有一位球員的名字包含有一個「浹」，這個字現在讀音是「接」，成語汗流浹背是也。不過，英文拼音顯示是 hap，按此應該音「峽」，我推想這個字的古音是「峽」，

故此在韓國一直保留這個讀音；在中國則經歷語音轉變而讀作「接」，一時間真的不知如何是好，最終還是決定依英文拼音而讀，遇到責難，只有如實報告。

## 各村各有讀音故事

近年港超聯球員馮慶燁的名字讀音故事，也值得跟大家分享。此君的「燁」字，按商務中文字典的讀音是「業」，但偏偏球圈人士都把「燁」讀為「華」；我好奇一問，原來是他要求的，理由是他爸爸取名時，的確是用「華」字，其後經高人指點，加一把火，「華」頓成「燁」。但卻沒有注意到加了邊旁後，便成為另外一個字，讀音也不同了，由於初心未變，仍然堅持是「慶華」，也硬要別人錯讀。雖則名從主人，但只是遇到一字多音時，採用那個讀音才依姓名主人決定。

有一個典型例子：前香港大學醫學院院長林兆鑫教授，早年惹上官非，全港新聞報道員都稱他為林兆「襟」，經了解後知道是林教授發出新聞通告指定讀音，為此再請教香港大學的語音專家單周堯教授，單教授反問林某是否福建人？因為「鑫」字在福建語系是讀作「襟」，經查證後，林教授果然是福建人。按名從主人的原則，名字讀音為林兆「襟」，合理之至。但若説名從主人，要把「燁」讀「華」音，明顯是於理不合，指燁為華，跟指鹿為馬，何分別之有？

 **窮盡心力避免誤譯誤讀**

　　文字聲韻學是文科中的科學，是一門非常深而
專的學問，多少學者窮一生精力也未登堂奧，更遑
論我等凡夫俗子，不學無術，致有誤譯錯讀的情況
出現，唯有請諸君多多包涵，鬧少兩句！

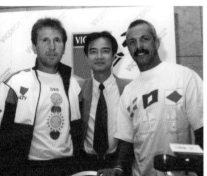

■■ 薛高（左）及祖利亞（右）皆為巴西名將，可惜與世界盃冠軍無緣。

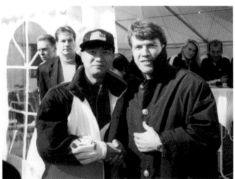

■■ 與 1990 年世界盃冠軍隊隊長馬圖斯相逢於柏林。

■■ 郭家明（右）與筆者（左）跟 1994 年世界盃冠軍隊隊長鄧加（中）一起出席九七回歸盃晚宴。

■■ 利物浦一代名宿希比亞是其中一位從未參加過世界盃決賽週的大將。

150

151

# 平生最幸
# 得師友

# 我自求我道

　　我不是命定論者，有人認為從走過的人生路回望，似乎每一步都冥冥中有安排；我卻認為自己所走的每一步，都是自己選擇的路，人生是環環緊扣的，踏出第一步，自然而然會對之後所走的路有很大影響，然而每到轉折處，或左或右，或前或退後，莫不是一己之意。人生要作選擇的機遇多的是，去取之擇各有不同，為甚麼入讀甲校而非乙校？為甚麼娶 A 小姐為妻而不是 B 小姐？為甚麼要移民海外而不留港建港⋯⋯數之不盡的例子。

▋▋ 公司頒發足金一兩重的長期服務金牌。

## 一心決志教育事工

命定論者或會反駁，正是命運安排了，你所做的每一個決定，都是套進早已安排的人生軌跡而已。這個沒完沒了的論辯我無意爭拗，只想把自己的故事跟大家分享，看看我如何從教師轉職成為體育傳媒工作者。

自高中開始，受到梁玉泉及鍾嘉祥兩位體育老師的影響，我已經立志成為體育教師，並且向着目標進發，當然從沒有想過會進入傳媒機構工作。就讀葛量洪教育學院時，商業電台新聞部主管朱榮漢先生曾經邀請我到商台當體育記者，在學的我禮貌地推卻了。及至 1988 年漢城奧運，已經轉任節目部高級監製的朱翁再次邀約，希望我以兼職身份，在黃昏時間主持類似體育快訊的節目，向聽眾報道每日戰況。已經為人師表的我，又是二話不說地婉拒了。

▌▌ 我的恩師梁玉泉
老師及師母。

這兩次都是進身傳媒機構的好機會，不過當時我以教育事工為職志，決定了自己的方向，不受任何內在與外緣的因素影響。年青人總是有自己的想法，多接觸不同行業，擴闊眼界是應該鼓勵的。但無論如何，演藝界從來都不在我考慮之列；否則，我應該報讀演藝學院或藝員訓練班而非教育學院。既然如此，我為何離開教育界呢？一切都由好學開始。

## 商界工作比教書清閒

作為教師的同時，報讀了中大校外進修部的康樂及體育管理高級文憑課程，恰巧當時經濟起飛，大企業開始注重員工的康樂事宜，想到自己也有體育康樂行政工作的經驗，如今亦就讀相關課程，也許應該實踐所學吧。念頭雖有，卻只投寄了一封求職信，當時也不知道是哪一間公司招聘，及至面試

▌▌人之患在好為人師，雖然短暫，此生難忘。

時才知道是其士集團。而試過後，馬上被取錄而且着我盡快就任；這時正處於人生交叉點，猶疑不決，是去是留，無從決定，也不敢向人提問，如何是好呢？結果我用了一個現在看來極愚蠢，只想逃避作決定的方法；既然希望我在短時間內履新，我便向人事部的徐經理表示，要兩個月後才可以來上班，故意延後一點，若仍虛位以待便就任。怎知他一口答應，我亦無從推卻。

新職既就，卻是噩夢的開始。從前的教書生涯，每天大概朝七出而晚八未歸，既要授課，又要備課改簿；放學後還要訓練不同項目的校隊，工作繁忙但充實，沒有多餘時間。如今則日日清閒，無所事事，皆因安排員工康樂活動的工作在我來說易如反掌。在此亦要向培聖中學的體育主任梁玉泉老師致謝，從高中開始，他便讓我接觸體育行政工作，而且從旁教導。當時的工作，對我來說簡直輕而易舉，一下子便辦妥，縱然任務完成，也不可以提早放工，只有呆坐，百無聊賴，時間就是如此地荒廢了。

## 轉職投身商台大家庭

此時方知沒工作在身比忙得透不過氣更辛苦。不到一個月，已下定決心，重執教鞭，預備在新學期再作馮婦。但在 5 月初的體育界活動中，碰到了朱榮漢先生，我曾經以專心教書為由推卻了他的邀請，他半說笑式地謂我現在一定是找到更好的職業，所以放棄當教師。我本能地拋出了一句：「我現

在絕不得意!」再補上一句:「如果商台還請人,我願意一試。」如此短短的對話後數天,朱翁便通知我到商台試音,再面見商業一台總監葉潔馨小姐,由 6 月開始,我便加入了商業電台這個大家庭。

從我轉職之事而言,若不是機緣巧合,不曾報讀康樂管理課程,沒有投遞求職信,不甘於閒坐,沒有偶遇朱翁,一切的後續發展也會不一樣。若看官們覺得巧合就是命運安排,我也無意反駁。不過,在每個轉折位出現時,都是由我的主觀意志,慮及客觀因素而作決定,結果走出這條路;回頭看來,或有彷似命定之理,但實際上是否如此呢?有誰能證?

況且人世間的際遇,奇妙多變,我們只能欣然接受;我所重視的,不在「求之有道,得之命。」而在「求則得之,捨則失之。」孟子此說的含意,是叫我們不要看重成敗得失,徒盼榮華富貴,因為當中有很多偶然的因素,不是你想怎樣就怎樣。在人生路途上,更重要的是追求是非對錯的價值觀,只要我們願意追求,一定會辨悉清楚何謂對錯,本正道直行,仰不愧於天,俯不怍於人,如此人生,又有何怨乎!

棄我去者昨日之日不可留

▮▮ 中學時的舊照片。

▮▮ 從小已喜歡體育活動。

# 空中傳音

我在 1989 年 6 月入職商業電台，一個全新的工作環境，跟從前的教學生涯截然不同。沒有固定的上班時間，也不會知道何時下班，要經一段時間才適應下來。另外，每當跟廣播劇組的前輩談話時，總會有一種奇特的感覺；聲音是熟悉的，面孔卻很陌生。想必是小時候聽了不少廣播劇，當時只聞聲音不見貌，自己便憑聲音想像出容貌。

▚▚ 與劉德華（中）
一起錄廣播劇。

例如，《雷克探案》的馮展萍一定是身形魁梧；《十八樓 C 座》的楊廣培一定是溫文儒雅；《空中俱樂部》的黃天朗、陳慕賢猶如金童玉女，莫佩瑛、翠碧、金剛、金貴……都有心目中的樣貌，如今聽到的聲音與從前想像的容貌全不匹配，感覺總是怪怪的，直至過一段時間，相處久了，便不再有這種感覺。

《十八樓Ｃ座》50週年，應邀客串一集。後右起：祥嫂（朱雪梅）、周老闆（金剛）、筆者、三姑（陳慕賢）。

## 聲演廣播劇累積經驗

入職之初，主力負責商業一台的《體壇雷達網》，這是一個體育節目，除了以讀稿形式向聽眾報道體壇新聞外，每日都有一則即日的採訪錄音，第一個受訪嘉賓是網球總會的何惠德醫生，講述張德培法網奪冠。這個節目做了一年多，每天上午回電台處理稿件，跟着便往外跑，下午 5 點前才帶着錄音帶返公司，交給羅錦程兄、菲哥或坤哥進行後期製作，節目準時晚上 6 點半出街。

除此之外，也會跟林尚義及蔡文堅一起作足球評述。過了不多久，高級監製祁雁玲小姐找我客串聲演廣播劇，她可以說是我的伯樂，對她及引薦我入商業電台的朱翁（朱榮漢先生）常存感念。正因為祁姐大膽起用新人，我才有機會跟一眾廣播劇組的同事一起工作，在祁姐及前輩的教導下，總算應付得來，而且在體育工作之外，開創了另一個工作領域。祁姐曾經安排我在《香港奇案實錄》聲演雨夜屠夫林過雲；《十八樓Ｃ座》裏的警員白潘及的

士司機的士高也是由我聲演；早前《十八樓C座》慶祝五十週年，也邀請我以的士高之名客串一集，難得他們還記得我。此外，有一年的復活節，祁姐製作了一個很高質素的特備廣播劇，由周美茵、鄺偉明和我擔綱演出，可惜當時沒有把節目錄下來，現在只有憑空憶舊。回想起來，當日聲演廣播劇正好為今日參演電視劇打下基礎，沒有這個訓練，恐怕難於在電視劇組立足。

##  按指令的工作失卻靈魂

我在商台工作了3年，除了音樂節目外，其他的節目都參與過。比較特別的是直升機報交通，每星期負責兩個早上，這個時期真的是「坐直升機多過坐巴士」；其後被指派加入《香港呢分鐘》，成為特派員，每天都往外跑，除了體育新聞之外，突發新聞大多由我負責。並非港聞記者出身的我，霎時間由節目製作者及主持變成時事記者，工種不同，眼界大開，尤其是採訪突發新聞，跟以往採訪體育新聞截然不同，走在最前線，豐富了人生閱歷。然而在蜜月期過後，開始反思，現在只是按指令走來走去，這是理想及適合我的工作嗎？

若以工作時間計算，可能還比之前少一點，總會準時在下午5點節目完結便收工，這也算是安逸的工作；而且靈肉二分，每天只需要帶着肉體返工，靈魂可以開小差，跟以往製作及主持節目時所得的滿足感有天壤之別，長此下去，不敢想像。

又由於在外的時間比在電台多，不但失去了參與廣
播劇的機會，也失去了廣告錄音的機會；在當時來
說，每逢旺季，單是廣告錄音，每月也有數千元額
外進帳，如今見財化水，由此使我萌生離職之意。
而叫我下定決心離開商台的主要原因，就是在電視
台的工作量日益增加，意識到有一天，在工作上不
能左右逢源。果然這一天很快便來臨，1992 年 6 月
要為電視台主持歐洲國家盃，之後還有巴塞羅拿奧
運，怎可能放下電台的工作兩個月呢？也為免上司
難做，便主動放棄約滿酬金，提前於 5 月 31 日離開
商業電台，全職在無綫電視工作。

▌▌ 能加入商台，全憑朱
榮漢先生（右）的引
薦。

▌▌ 祁姐（祁雁玲小姐）
大膽起用我聲演廣播
劇，讓我多一技傍身。

■■ 與錢佩卿合作的《清晨爽利》是跟聽眾談文化、説詩詞的另類節目。

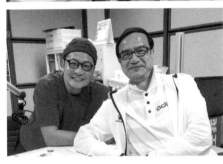

■■ 音樂情人（鄭子誠）與「音樂小三」喜相逢。

## ▷▷▷ 播音工作充滿樂趣

在電台工作期間，尤以前期，是我人生的其中一段美好時光，到目前我仍然是非常喜歡播音工作，因為電台人手精簡，從節目主題的訂定，請甚麼嘉賓？播甚麼歌？以至製作宣道聲帶，都一手一腳親自炮製，所得的滿足感跟做電視節目不可同日而語。可惜在離開了商台之後，便無緣再走入播音圈，若有所失。

猶幸數年前，在商台舊友錢佩卿的邀請下，逢星期一清早跟她一起主持香港電台的《清晨爽利》的一個名為「健健康康在清晨」的環節，最初是每星期一次，如今則隔一個月每逢星期一才開咪；節

目內容由我負責，環繞中國文化、詩詞歌賦作論述，所談的不是甚麼大學問，只是把讀書時，老師教過的好文章、好詩詞跟大家分享而已。另一次在機緣巧合下重作馮婦，是跟梁禮勤一起主持《守下留情》，這是香港電台的皇牌節目，由於另一位主持劉偉恆要到中國內地工作一段時間，便邀請我做替工，真是求之不得，每天到電台主持兩小時直播，雖然只是短短的兩個星期，叫我樂透了！

## 開咪直播樂與聽眾互動

最難得的是讓我主持音樂環節，突破了自己的禁區。我設計了一個半小時的環節名為「音樂小三」，喻意為我的音樂程度只是小學三年級，無論對歌曲的認識及對歌手的了解都遠遜於「音樂情人」鄭子誠兄。在力有不逮之下，唯有將勤補拙，用心地去選擇歌曲，反覆地去推敲引言用語，結果得到聽眾錯愛。任性的我又不理聽眾感受，在最後一次的「音樂小三」，破天荒以四首金曲，配合四闋詩詞，先由我作詩詞朗誦或吟誦，再帶出金曲，究竟聽眾是否接受呢？這不在我考慮之列，最重要是自己樂在其中，說任性乃實情，一點也不誇張。

做電台節目帶來的滿足感大，與聽眾的互動感強，這是我對主持電台節目仍念念不忘的原因，只要時間許可，我不會錯過任何機會，甚至不計酬勞；例如主持「清晨爽利」便分文不收，幸好港台有足夠車位，否則泊車費也要自付。不介意作義工，只求開咪，可想而知我是那麼熱愛播音工作。

# 講演雙絕動人心
## ——林尚義

「講演雙絕動人心」用這句話來形容林尚義的講波及演藝生涯，絕對恰當！跟林尚義第一次合作於 1989 年 8 月底，當日是我第一次在商台開咪講波，比賽是由巴西的山度士對花花。林尚義是上世紀五、六十年代中華民國國腳，以鰽魚之名行走球壇，又被稱為「重炮手」，屬五星上將級別，之後人稱「阿叔」。

**▌▌** 2006 年世界盃決賽之日，亦是我跟阿叔最後合作之時。

 ### 五星級上將的獨特風格

當日上到舊大球場的「講波箱」，跟阿叔打個招呼後，他沒多說話，繼續埋頭處理球員名單，跟我零交流，開咪後滔滔不絕地講了十多二十分鐘才交咪給我。那時阿叔給我的印象是嚴肅，不苟言笑及認真工作。之後相處多了，認識深了，才發覺嚴肅是他的外表，不苟言笑是他的風格，認真工作是他的優點。

1991 年 9 月，阿叔由亞洲電視轉會無綫，過了兩個月冷河之後，加入了《球迷世界》，我倆一直合作至 2006 年 7 月 9 日世界盃決賽意大利對德國為止，整整共事 17 年。以阿叔的資歷及江湖地位，絕對配稱為師傅級的評述員，他卻不以此自居，並千叮萬囑地不要模仿他，正如他也從不模仿別人。阿叔強調各人自有不同風格，只懂鸚鵡學舌，就連自己的風格也喪失了。這真是智者之言！

他從不會人云亦云，對事物有自己的獨特見解；有一次當球證作出具爭議的判決時，大家都一致認為是錯判，在座的一位嘉賓站在球證的角度上辯說：「球證也是人，要承受的壓力不少，犯錯是難免的。」話語未落，阿叔已經厲色嚴詞地回應：「若是承受不了壓力，就不要做球證！」簡單直接而有力，或使嘉賓尷尬，但全場掌聲雷動，阿叔總是信道篤而自知明者也！

▌▌慶功宴大合照，站於中位的阿叔正跟黃安琪嬉戲，後排右二是伍晃榮。

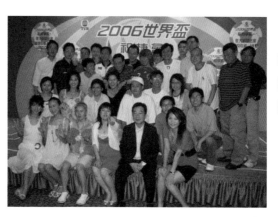

## 也有風趣感性的一面

　　雖然外表嚴肅，但阿叔亦有俏皮的一面，他有一副講波專用眼鏡，眼鏡盒非常精美，每次換眼鏡之前，他都會把眼鏡盒來回搖晃 30 秒才把眼鏡取出；我好奇的問道為何如此？他卻向我裝了個鬼臉後說道：「唔話你知，等你心思思！」然後得意萬分地轉身入廠。至今這個動作仍是一個謎，可惜無人可解！

　　2005 年年初的喪妻之痛，對阿叔打擊甚大，自此亦未再見到他俏皮的一面。得知阿姐（對林太的暱稱）離世後，我馬上致電慰問，話筒中只傳來他不斷重複地說：「無計啦！咁後生就行咗去，有乜

■■ 好酒而量厚的阿叔（前排右一）杯莫停。

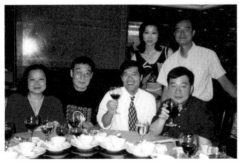

■■ 阿姐與阿叔（左一、二）有影皆雙，如今先後返瑤池。

省港盃留影，左起：林尚義、中國比利容志行、梁子明、筆者。

辦法吖，咁後生就行咗去！」當時我也悲從中來，不知如何回應！阿姐對阿叔細心照顧，起居飲食，無微不至；往日錄影《球迷世界》接近尾聲時總有NG，因為阿姐的來電會打斷錄影，來電都是問阿叔去哪裏晚飯或宵夜，好讓她擺定位，開定酒，這是我們的開心 NG。

意志消沉的阿叔，一度想提前解約，他問我有何手續，我跟他說：「不如做完 2006 年世界盃才退休吧，觀眾們都想你做多一屆。」他低頭不語，十多秒後問我：「我們有播映權嗎？」結果 2006 年的世界盃決賽日，也是阿叔的告別賽。2006 年 7 月 19 日，阿叔出席了他最後一次的世界盃慶功宴，眾所周知，阿叔好酒而量厚，當晚他特別興奮，酒過三巡，觥籌交錯，奔走全場，與台前幕後同事對飲，興起之時，更向女同事獻上香吻，好不風騷！這亦是阿姐去世後，我首次見到阿叔如此開懷。散席後，他仍不願離去，拉着我們繼續飲酒談天，直至……阿叔醉了！

## 戒煙成功　滿身意志多堅毅

　　退休後阿叔仍住在鑼鑼灣舊居，閒來逛逛維多利亞公園，晚上獨自一人到昔日常去的餐廳吃飯喝酒，舊同事間的聚會也鮮有出席。倒是間或我經過他居所樓下，即興地約他飲杯咖啡，他反而馬上出現。阿叔雖然深居簡出，少作應酬，但亦非絕跡人前，我受中學老師所託，希望約見阿叔，做一個有關電台講波的口述歷史，我向阿叔道明來意，他二話不說地欣然接受訪問，老師帶着師弟妹們從天水圍走到銅鑼灣，收獲甚豐。阿叔滔滔不絕，如數家珍般向學生講述當年盛況，大家都聽得津津有味，結果這份作業在公開比賽中奪得第一名，阿叔居功不少！

　　運動員出身的阿叔有着運動員堅毅不拔的意志，以戒煙為例，對一個煙齡幾十年的老槍而言，難若登天，阿叔因為醫生的一句說話便坐言起行，兒子買給他的八仙果一粒也不用吃，便戒煙成功。戒煙後，圓圓的臉龐上多添幾分福相，阿叔肥了！

# 錢翁與雷公──
## 錢恩培老師、雷禮義老師

　　「錢翁」與「雷公」是我們對錢恩培老師及雷禮義老師的暱稱，他倆已經先後離開了我們，今後再未能聽到他們的旁述。自上世紀八十年代開始，已經聽到錢翁在無綫電視評述田徑比賽，同期的排球大賽，雷公也為我們服務，大家都是吃着他的「叉燒」長大。

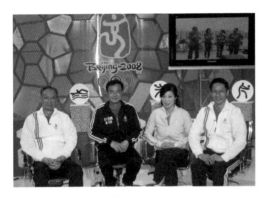

2008 年北京奧運香港火炬傳送由（左起）錢翁、筆者、韓毓霞及劉永松主持。

在奧運慰勞宴上，與雷公合照。「鳥啼花落人何在，竹死桐枯風不來。」

## 謙謙君子 一柔一剛

這兩位謙謙君子的評述風格各有特色，錢翁彷似低斟淺唱說曉風殘月，雷公則有如鐵板銅琶唱大江南北；一柔一剛，讓觀眾留下深刻印象。錢翁是學者型的評述員，資料充足，分析精當，每一個論點背後都有文獻支持。雷公則緊扣戰情，聲線雄渾，術語運用得宜，牽動觀眾情緒。在跟他倆的合作過程中，我獲益良多，把他們的優點，借用在評述其他項目上，往往得到很好的效果。除了工作上獲益外，當他倆走到人生盡頭之處，帶給我的啟示更多，尤其是面對生死問題，猶勝任何一位研究此道的哲學家之言。

## 錢翁為自己籌劃追思告別會

在錢翁離世前半年左右，我跟他和黃安琪在又一城茶聚，他很詳細的告訴我病情，說他如何跟醫生一起尋找病灶，中間夾雜着很多英文的專有名詞，都是他在書本及網上找到的資料，我根本無能力作出回應；他好像在訴說別人的病況，跟自己無關一樣，面對惡疾，他仍是如此從容，仍是一貫的學者風範。

此次一別，即成永訣！2015 年 8 月 22 日，我帶着沉重的心情出席在民生書院舉行的追思告別會，主持的牧師告訴大家，錢翁是完全接受神的安排，

欣然地走完塵世的路，返回天家。他親自策劃了自己的身後事，包括追思會的程序安排，又親自致電牧師，邀約在會上講道，又邀請詩班，唱出自己揀選的曲目，甚至所讀的經文，都是由他一一揀選；想不到擅長籌劃大型活動的錢翁，在世上的最後一個任務，就是自己的追思告別會。

 ## 生死面前處之泰然

追思會上，跟錢翁合作過的舊部、舊學生都細訴往日情誼，聽後使我更加肯定教育工作的價值。錢翁在上水宣道小學任校長時的學生，講到如何受校長的幫助才能完成學業，貢獻社會，又述說校長如何以身作側地教導他們榮神益人；由此亦感受到教育是薪火相傳，以生命影響生命的工作。其他事工，活動大功告成的一刻，已經成為歷史，相比之下，教育工作是細水長流，永不歇息。錢翁是虔誠的基督徒，為教會事奉彌多，宗教信仰使他甘心接受

上帝的安排，縱是死生契闊，處之泰然，當日親臨追思會者，定必感受到他的豁達，對逝者肅然起敬。

## 雷公關心友好溢於言表

雷公的病情來得很急，他住進醫院的第二天我便前往探病，這時他正準備接受白內障手術，不能被強光照射，所以把床前的燈熄掉。雖然在比較黑暗的環境，他也戴上黑眼鏡，卻還可以馬上喊出我的名字，他告訴我從矇矇的影像已經知道是我來探望。話音低沉但清晰，短短的十多分鐘，除了給我知道病情外，還說會奮力迎戰。隔不多久，我再次探望時，他已經重見光明，人也精神得多，雖然仍要臥在床上，但聲如洪鐘，跟以前沒有分別，滔滔不絕地跟我說到昔日合作過的項目，其中一個是慶回歸的活動，若不是他提起，我也忘記了，他的記憶力真強。

人所共知雷公是籌劃及訓練千人操高手，有關方面邀請他協助，在跑馬地球場帶領數以千計的學生，手持紅白兩色的雨傘，砌出香港區徽，作為慶回歸活動。大會亦邀請了我跟雷公拍檔作主持，由於這個節目是由亞洲電視製作，在本港台播出，我取得了無綫電視的批准後，便與雷公攜手合作了一個在亞洲電視播放的節目。難得的是很多細節位他都記得非常清楚，愈說愈興奮；之後的數次探訪，他總是興高采烈地憶述曾經執法過、評述過的重要比賽，除了仍是不能下床外，根本看不出正在與病魔作戰。

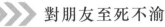

## 對朋友至死不渝

　　雷公從來沒有提及自己的苦況，他不想大家憂心；數年前聽到體育組解散的消息後，馬上致電給我，垂詢同事們的情況，關心朋友之情溢於言表。之後他轉到新界西區靜養，期間通過幾次電話，傳來的聲音與前無異，又說路途遙遠，叫我不用走過來，從電話互道近況也是一樣。聽來想必一切安好，雖然還是想找天前往探望，然而竟找不出一天，都怪自己沒有坐言起行，成了一個遺憾。

■■ 握握手，雷公是
我好朋友。

■■ 雷公又請我
食叉燒。

2019 年 7 月，收到他兒子傳來的訊息，才知道雷公已經離開了我們，而且身後事已經辦妥。他的兒子表示如此安排是雷公的意願，他不想朋友們為他而奔波、傷感，對朋友之情至死不渝，一眾友好對逝者亦肅然起敬！

## 生命雖短 年華卻無限

兩位前輩在身後事的安排各有取向，然而在得病後，以至走到人生盡頭的一段路上，讓我們看到他倆對死生的態度，從不怨天尤人，自怨自艾，心境平和地接受造物主的安排，體現了陶淵明「樂乎天命復奚疑」的態度。

他倆的離開，正正提醒我們人生無常，以雷公為例，下午還跟孫兒在公園玩耍，翌日便臥病在床。人能掌控夭壽窮通嗎？既然如此，唯有活在當下，珍惜已經擁有的一切，勿作鏡花水月之想，也不作傷春悲秋之嘆，做個開心快活人吧！

此刻腦海湧現晏殊的《浣溪沙》，願共分享：

一晌年光有限身，等閒離別易消魂，酒筵歌席莫辭頻。
滿目山河空念遠，落花風雨更傷春，不如憐取眼前人。

# 鐵漢柔情黎新祥

　　2010 年 6 月 20 日，當南非世界盃進行得如火如荼之際，黎新祥的生命裁判員哨子一響，他在塵世的賽事完場了！作為球迷的我，黎新祥（祥哥）是我非常欣賞的其中一位足球員，他腳法秀麗，司職清道夫，用球能力卻不遜於任何一位中前場名將；雖然個子不高，但騰空力強，跳頂時間準確，很多高大中鋒也頂不過他；而且起步快，出腳準，等閒前鋒，難越雷池半步。三十出頭之年便掛靴，確實早了一點。

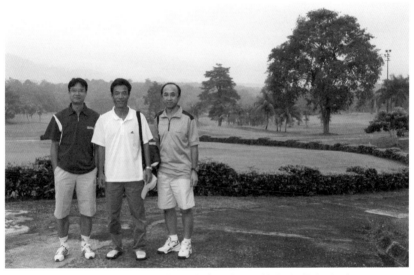

▌▌祥哥（中）是最佳組織者，常牽頭組團前往海外打高球。

## 足球員出身 律己甚嚴

　　黎新祥不是離開球圈，只是轉換崗位而已。他在郭家明的邀請下，加入銀禧體育中心出任教練，這時我在足總負責青少年足球發展的行政工作，因而有幸與他共事，交上了朋友，對他有更深的認識。他待人真誠，絕無機心，是一位剛正不阿，律己甚嚴，緊守原則的人。他說話口直心快，為人擇善固執，有着不向強權屈服的性格，認為不對的一定據理力爭，做球員時如是，做教練時也如是；所以經常與管理層意見相左，對教練仕途有一定程度的影響，他卻依然故我，對得失處之泰然。

　　一直以來，祥哥是我們友輩間的首領，無論是踢足球、打高爾夫球、打麻雀，都是他說了算。千禧年開始，每逢球季休息期，他都會牽頭組織馬來西亞高爾夫球團，團友包括林芳基、蔡育瑜、劉家榮等好友。2008 年檳城之旅後，他還約定大家在 2009 年夏天，遠征溫哥華。可惜，這次遠征成了天粟馬角，終不能實現。

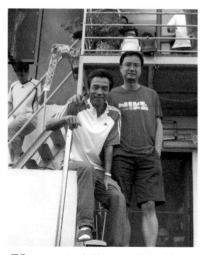

■■ 2009 年與祥哥同遊坪洲。

## 青訓之父 深得各方尊重

祥哥在當打時期，已經為投身教練行列作準備，除了參加教練班外，又義務執教香港鄧鏡波書院校隊；1979 年又與李宗博士一起帶領中西區青少年隊奪得全港青少年小型球賽冠軍。為了達成培育幼苗的抱負，在足球生涯未盡頭時，毅然掛靴，投身教練工作，薪火相傳，回饋足球。執教期間，人才輩出，香港球市亦出現了小陽春。

但隨着香港體育學院一個使人費解的錯誤決定——解散足球部，祥哥便重投球會，出任母會流浪隊的教練；半季之後，因為與管理層的理念相悖而掛冠，其後受僱於足總，主要負責青少年隊伍的訓練工作。以他的能力，只能短暫擔任香港隊主教練，實乃黃鐘毀棄，瓦釜雷鳴！在種種人世間的矛盾下，除了無奈地接受外，還可以怎樣呢？祥哥在每一個崗位都全程投入，帶領各級青年隊也交出成績，得到球員及球迷們的認同與尊重。

## 魔鬼教練 棒下出高徒

自從 2009 年初確診惡疾後，好友們都替他擔心，他卻不曾向我們訴說苦況，除了是他的鐵漢本色外，主要是不想大家為他憂心。祥哥以運動員的拼搏精神面對病魔，結果比醫生預計的壽命還長得多。我們一班好友一直在他身邊，跟他踢最後一場足球賽，跟他打最後一場麻雀；跟他吃最後一次火鍋時，他還向我們舉杯，飲盡滿杯啤酒，離開時向

**┃┃** 人生有酒須當醉，
一滴何曾到九泉。

我們揮手，依依不捨地帶着微笑轉身而去，似有道
別之意，誰料這一別卻成永訣，10日後便離開了我
們。懸劍空壟，有恨如何！他的鐵漢俠骨本色，
待人以誠，贏得友誼，祥哥是值得我們敬重與懷
念的！

　　人所共知他又名「魔鬼教練」，正因為他不是書
院派，不會空言理論，紙上談兵，他只會以自己的
球員經歷，人生經驗，配合教練班所學，盡心盡力
地使球員成長；手法有時會過嚴過激，正所謂「嚴
師出高徒」，追隨過他的球員，無論日後能否在足
球圈揚名立萬，都對他心悅誠服，難忘教恩。祥哥
一生不離足球，生命與足球相連結，甚至在患病初
期，仍堅持履行教練職務，不時在球場瞥見他的身
影。眾所周知的鐵漢，也有柔情的一面，對家庭及
掌上明珠，千般照顧，萬般呵護，對女兒的教育至
為着重，結果乖女亦不負所望，取得博士學位，使
他引以為傲。

## 勇者無懼 活出頑強生命力

　　祥哥的離世，使我感受到生命是如此脆弱，死亡是如此無情！在球場上指揮若定、在教練工作上運籌帷幄、在哥爾夫球場上信心十足、在麻雀枱上揮灑自如的黎新祥，在病魔攻擊下，身體日漸虛弱，然而在過程中，可以見到他的頑強鬥志，路縱崎嶇，無怨無悔；叫我學曉珍惜眼前人，讓我上了一堂寶貴的人生課！

　　是鐵漢　是嚴師　是為足球而生　薪火相欣不盡

　　有柔情　有仁術　有對生命執着　功勞共嘆未酬

# 智多星郭家明

　　「智多星」這個稱號是從內地傳過來的。內地足球界稱郭家明為「智多星」始自 1985 年 5 月 19 日，當日他帶領香港隊在北京工人體育場以二比一擊敗中國隊，取得世界盃小組出線權。當時中國隊只要賽和便取得出線資格，他們也認為是垂手可得的，如今的賽果，對中國足球界上下及球迷們都難以接受。

▌▌2014 年世界盃，大家都身在里約熱內盧，但崗位不同，郭家明（左）負責撰寫球賽技術報告，我負責評述及採訪。

## ≫ 無名小子活出獅子山精神

　　香港隊球員的表現固然出色，郭家明也領導有方，備戰周詳，在他的運籌帷幄與球員們場上力併下，取勝而回自是理所當然。以一國之力而敗於彈丸之地的代表隊，內地人士對中國足球恨鐵不成鋼，同時，亦對主教練郭家明擊節讚賞，「智多星」之名便不脛而走。作為球迷的我，上世紀七十年代初已經知道郭家明是流浪隊的猛將，正選右翼；在當代的球員中，他並不是技術最好的，但他在場上

態度認真，領導力強，速度高，快放底線傳中落點準確。除此之外，頂上功夫了得，極佳的彈跳力配合準確的騰空時間，往往比他高的球員，也被他比下去。

自青年軍出道至掛靴，短短的十多年間，他從寂寂無名的小子，成為家傳戶曉的球星，是獅子山下的故事，然而期間吃過的苦，恐怕只有他自己才知道。他球員生涯的高峰在 1977 年，以隊長身份出戰在新加坡舉行的世界盃外圍賽小組賽，帶領香港隊取得出線權外，並被選為賽事最佳球員，同年當選傑出青年後，又旋即獲頒 MBE 勳銜，是繼何祥友之後，第二位獲此殊榮之足球員，風頭一時無兩。

不多久，他便高掛球鞋，加入銀禧體育中心，致力推動及發展香港足球，直至香港體育學院解散足球部；但時至今日，他仍然沒有放下跟足球有關的工作，由此可見，他始終情繫足球！

## 總教練致力培育年青一代

上世紀八十年代初我上過兩個由郭指導執教的足球教練課程，亦有幸跟隨他推行「青少年足球發展計劃」，他是這個計劃的大腦，有很多著名球星，年少時都曾受過此計劃的啟蒙，再被挑選成為區代表，或加入球會受訓，最終被揀選進入銀禧體育中心，接受長期訓練。郭指導統領的足球發展工作，使具備能力的青少年接受到有系統的訓練，當時足球圈人才輩出，郭指導及其團隊居功至偉。

當年他在銀禧體育中心／香港體育學院擔任高級教練兼足球部總教練，日理萬機，除了繁重的行政工作外，又要負責監管各級青年隊伍的訓練工作；八十年代初，香港代表隊重組，主教練一職，經香港足球總會向銀禧體育中心商借他出任。

就任之初，已經鎖定以 1986 年世界盃外圍賽取得出線權為目標，雖然抽籤後與中國同組，一般都認為出線無望，但他卻默默地幹；當大家看到「五一九」戰役擊敗中國時，又有誰會想到他是在幾年前已經開始備戰工作。他帶領香港隊兩次到歐洲集訓，使球員大開眼界，在經費緊拙的情況下，他碌盡人情咭，在荷蘭等地得到華人僑領的熱情招待。他也不忘對年青一代的培育，山度士及歐偉倫都在他安排下，先後跟隨港隊到歐洲集訓。

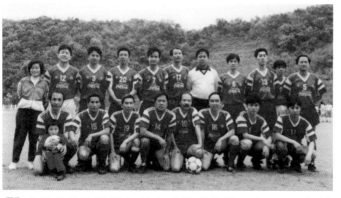

■■ 青訓教練足球隊在郭家明指導帶領下在 1992 年遠征鹿兒島，兩戰兩勝。

## 「五一九」傳奇一戰　指揮若定

　　上世紀八十年代足運仍未衰落，球會競爭激烈，但在郭指導的調和下，從來沒有拒絕派兵的情況出現，他遊走於大、中、細碼（黃創山、余錦基、林建岳）三位領隊之間，偶有矛盾，便見招拆招，達到雙贏局面，可見他在處理人際關係方面有獨到之處。我期待的是日後郭指導有自傳面世，由他親自向大家交代如何迎難而上？如何扭轉乾坤？如何將不可能變成可能？這肯定是珍貴的足球史料。

　　在繁重的工作下，郭指導仍不忘發展及提高足球教練水平；除了開設不同的足球教練課程外，又與葛量洪教育學院合作，為體育科高級師資訓練課程開設足球課，親自執教，讓老師們吸收多一點足球教學的知識及技巧，從而在學校開展系統性的足球訓練，惠及學子。

　　隨着香港體育學院解散足球部，郭指導在短暫時間出任職業球隊快譯通的主教練外，其餘時間都是替亞洲足協及中國足協培訓教練，又出任香港足球總會的技術顧問。2006 年、2010 年及 2014 年世界盃期間，受國際足協邀請，加入技術研究小組，聯同其他足球界名宿，例如侯利亞、喬貝拉斯等撰寫技術分析報告，為首名華人擔此重任。2012 年獲特區政府頒授銅紫荊星章，對他在推動足球發展的工作予以肯定及讚賞。

## 高瞻腦袋　及早規劃人生

跟郭指導相交 40 年有多，叫我心悅誠服的是他十來歲已經懂得規劃人生；畢業於聖芳濟書院，當年英文中學畢業生有如天驕之子，他卻選擇當職業足球員。他曾經跟我說：當時的薪金比警務督察多三倍左右；換句話說，工作十年所得，便勝過別人 30 年。他看得準確，一帆風順地在球圈發展，經過 12 年的職業足球員生涯後，便轉職銀禧體育中心擔任足球部總教練。早於七十年代初期，他已經取得英格蘭及蘇格蘭的足球教練文憑，由此亦察看到他所做的一切，都有自己的計劃。

郭指導於 40 年前開展的青少年足球發展計劃至今仍然推行中，昔日的業餘教練大多都沒有再走在前線，但我們和郭指導都成了好朋友，每年的年初三會有團拜，10 月底又會和他吃生日飯，彼此間建立了深厚的友誼。近年他在外的時間比在香港多，每次回港前都會聯絡我，預定日子跟友好們晚飯，見見老友，也讓我們得知中國足球的發展情況。可惜自從疫症以來，我們也不能多聚，只望在疫情過後能夠無事常相見。

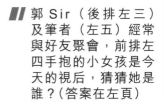

郭 Sir（後排左三）及筆者（左五）經常與好友聚會，前排左四手抱的小女孩是今天的視后，猜猜她是誰？（答案在左頁）

# 亦師亦友江嘉良

　　上世紀八十年代已知有江嘉良其人，只是彼此並不相識。我是他的眾多球迷之一，印象最深刻的是 1987 年世界錦標賽，他在男單決賽擊敗瓦爾德內爾，取得決勝分後，他先是喜極而泣，繼而向現場觀眾大送飛吻，真情流露。1983 至 1987 年是江嘉良的全盛時期，在世錦賽及世界盃賽合共取得 6 面金牌，其中 1985 年及 1987 年更連續兩屆蟬聯世錦賽男單冠軍，風頭一時無兩。他少年有成的原因除了天資聰穎外，還在於肯捱肯拼肯吃苦，所以才能打出一片天。

▮▮ 江嘉良（左）和筆者在巴特農神殿下準備直播。

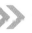

## 世界冠軍背後的艱辛

試想想，一個 7 歲的孩童，已經開始在中山體校接受嚴格的訓練，9 歲便離開父母，到廣州二沙頭的廣東省體校當訓練生，期間進步神速，同齡之輩已經不是他的對手，甚至跟教練對打，也互有贏輸。13 歲成為省隊代表，嶄露頭角。15 歲便受到國家隊垂青，被召入隊，分派到許紹發門下。然而在成長期便要離鄉別井，走到一個語言、氣候絕對不同的地方，起居飲食，生活瑣事，都要自己面對，他咬緊牙關，一一捱過，心只想着要打出成績。好人半自苦中來，他日後的成就，乒乓球迷皆耳熟能詳，世界冠軍的誕生，非一蹴而就。

我和嘉良結緣於 1996 年亞特蘭大奧運，其後的奧運會也一起工作，他每次來港都相約茶聚晚飯。認識之初，已經意氣相投，苔芩契合，相得甚歡；他雖然是世界冠軍，卻平易近人，一點架子也沒有。他更絕不吝嗇，毫無保留地把乒乓球的知識傳授給我；所以說他是我的老師，一點不誤。花在課堂上的時間我比他多，但對世道人情，內地思潮，他認識得比我深。他成長奮鬥的故事固然勵志；但退下來後所經歷的一切，更發人心省。

悟樂塵緣中的鍾志光

體壇縱橫

第四章

188

189

平生最幸得師友

## 一代男乒半退 轉戰商場

1989年世錦賽失利後，團隊領導問他還想拿幾多個冠軍？這一問，話頭醒尾的嘉良知道是引退之時。當時比他細一歲的瓦爾德內爾仍然是瑞典主力球手，而嘉良的球員生涯卻日薄西山，究其因在於中國乒壇後浪洶湧，前浪不能稍作停留。知道是一回事，面對又是另一回事，退下來初期，一下子難以適應；以往高層們的噓寒問暖不再出現，眾人的目光漸行漸遠，昔日的天驕之子，賓客闐門，如今則庭門冷落，門堪羅雀。他甚至懷疑家中的電話是否壞了呢？因為好幾天也不曾響過。

在困惑的時候，他的影后太太，比他更早從名利場退下來的吳玉芳，一語道破；叫他知道這才是普通人應有的生活，之前的都不是常人所過，而且已經告一段落。醍醐灌頂，當頭棒喝的一番話，使嘉良清醒過來，開始尋找自己的方向。他攜同太太前往馬來西亞出任教練，可惜當地打羽毛球的比打乒乓球的多得很，在不被重視及得不到應有的尊重下，他毅然回國，放下球拍，轉戰商場。

我認識他之時已是半退休狀態，多年來的打拼，生活無憂。除了在電視台擔任評述外，其餘時間多是周遊列國，享受人生。今日他在乒乓球場上的角色跟以往不同，可說是球迷之福。他評述時往往一針見血，指出球手的心理狀態如何影響勝負；又會告訴觀眾，處於下峰的球手，應該怎樣調整，處上峰的，又如何拿下比賽。

## 看透世事　樂於人間好時節

　　全面的分析，讓觀眾更加投入，知得更多。除
了評述外，他的賽後訪問也是精彩絕倫，尤其是訪
問中國球手，因為他是上世紀八十年代的乒乓球王
子，影響着往後幾代的球員；所以無論是劉國梁或
是孔令輝等冠軍人馬都樂意接受他的訪問，甚至不
介意站在鏡頭前等待直播訊號。身經百戰的嘉良提
問簡單而直接，無多餘說話，也會在鏡頭前跟球手
交流，指出錯在那裏而導致敗局，又或道出取勝的
關鍵，被訪者都一一接受並予以承認。

　　球員時代，執起球拍就是以取勝為目標，絕無
他想，可以說除了勝利帶來的歡愉外，一無所得。
退下來後，有一段頗長時間沒有再執球拍。幾年前，

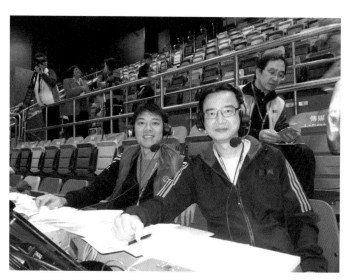

▌▌無論在香港或海外的乒乓場館，多有我倆的足跡。

他寓居香港，在閒來無事下再次回到球枱，此番重來，讓他領略到打球的樂趣，如今打打球，談談天，不計勝負，只作鍛煉，個中的轉變乃在於已經看透了成敗得失。

中國內地體育界曾經有一個傳聞，上世紀八十年代健力寶集團希望在運動員中找合作夥伴，江嘉良和李寧都是目標人選，嘉良的優勢是世界冠軍，是廣東人，李寧則是奧運金牌得主，二人不相伯仲；當時的高層們希望嘉良專注本業，不好分心。之後，李寧便由運動員轉型為成功商人。我曾問過嘉良此事當真？他不置可否，只道出「命裏有時終須有，命裏無時莫強求」。

今日的嘉良，沉醉於田園風光，逍遙自在地享受人生，閒來打打高爾夫球，浸浸溫泉，搞搞園藝；冬天來到便滑滑雪，正是「春有百花秋有月，夏有涼風冬有雪」，在嘉良而言，每天都是好時節。人生至此，乎復何求！

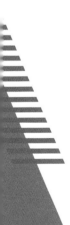

# 有守有為陶後學
## —— 袁永強老師

丁年勞心志　品峻業精　有守有為陶後學

耳順佚形驅　功成身退　無欲無求樂逍遙

　　這幅賀聯是我為校友會撰作，由會長梁嘉明兄揮翰，於袁永強老師榮休晚宴上奉贈。我很用心地去撰寫，因為是獻給我的恩師 —— 袁永強老師。

▌▌在袁老師的榮休晚宴上，我代表校友會致送賀聯。

## 講課風格啟發學生

　　袁老師入職培聖中學時，我是中四級學生，他負責我班的世界歷史科，第一課中日甲午戰爭，袁老師從十九世紀中葉，滿清政府的對外關係開講，深入淺出地層層分析戰爭之遠因；這一課我至今未忘，因為我對歷史科的興趣油然而生乃始自當日。早一年的歷史科老師是一位行將退休的老人家，由於不是專科專教，縱使老人家的舊學根柢極好，但

始終非本科，上課時只是照本宣科，非常乏味；加上課堂管理不善，老師有老師讀，學生有學生玩，我等只求考試合格，根本談不上學習。袁老師的講課風格與老人家截然不同，更重要的是他使我發覺歷史是多麼有趣，人情與時局的相撞，往往轉出意想不到的結果。

袁老師教學認真，史識豐富，備課充足，內容堅實，解說清晰，他撰寫的筆記精簡而實用，直如考試天書。上課時沒有多餘說話，下課後又與學生打成一片，跟他在操場打過籃球，在牛津道球場踢過足球。在提交習作後，下一堂便馬上派回，並加上評語，雖則寥寥數字，已經給我很大的鼓勵，平生第一次往圖書館找課外資料來做習作，就是歷史科。

## 從來都走在前線

因為用過功，成績不落空，使我明白努力是有回報的，也燃起我對讀書的興趣，由此驚覺在其他科目上也要急起直追。袁老師潤物細無聲地改變了我，相信他也不知道。當然，就算不曾遇上袁老師，我的人生還是要走下去；不過，肯定會走向不同的人生台階。

有人認為，新入職的年青老師當然幹勁十足，隨着時光流逝，或升任管理層後，教學熱誠會因之退減。我不敢否定這個說法，也見過如此情況，不過袁老師絕非其中一位。將近退休時候，他已經是副校長，仍然走在前線，在繁忙的行政工作下，也

兼教高年級的歷史科。有一回，校方參加了香港中華文化中心主辦的第三屆校際香港歷史文化考察報告比賽，選定的題目為「點止講波咁簡單」，以電台講波為考察對象，由袁老師統領。

身為學生，收到老師的電話後，義不容辭地提供資料及安排林尚義、蔡文堅等前輩作訪談，袁老師帶着學生從天水圍來回了不知多少次，他做的可能比學生還要多。得了第一名後，他亦不居功，只說是學生做得好。事實上，若非他領導有方，統整有功，在紛雜的資料中，整理出一份有水準的作業，怎可以獨佔鰲頭呢？

▌▌超過 40 年前的舊照，左起袁老師、劉國東同學、筆者。

## 學友設立獎學金

老師並非只是對我愛護有加，他對所有學生都一視同仁，有教無類，學生對他非常感念。2014 年適值甲午年，想到袁老師教我們的第一課是甲午戰爭，我便牽頭成立「袁永強老師甲午獎助學金」回饋母校，即時有 20 多位同屆學友響應。起初，袁老師以不好搞個人崇拜為由推卻，經過我再三遊説，指出此舉希望拋磚引玉，使學弟妹們也能傚法，為教導過自己的好老師設立獎學金，一來對母校有所

貢獻，二來可以對老師聊表寸心，他才應允。事情定下來，同學們每年捐款五百元，每次大概籌集一萬多元，數目雖少，意義彌深。袁老師更先後捐出二萬元，遠比我們為多！

「新竹高於舊竹枝，全憑老幹為扶持」，中學是人生成長的一個重要階段，袁老師改變了我對讀書的態度，也激發起我力爭上游的動力，是我成長中的一個轉捩點，也可以說是我生命中的貴人。由於性近文史哲，中學時期也曾受過不同文科老師的影響，他們的教誨，學生獲益良多，終生受用。

陳樂生老師、岑練英老師、洪英駿老師、梁慧賢老師，諸位都在中國語文及文學科啟我愚蒙，教我認識採菊東籬下的陶淵明、安能摧眉折腰事權貴的李白、花近高樓傷客心的杜甫、先憂後樂更何人的范仲淹、浪淘盡千古風流人物的蘇軾、賢愚千古知誰是的黃庭堅、千古江山英雄無覓的辛棄疾⋯⋯

由於篇幅所限，對他們的言行未及細表，學生對老師們的教恩，永矢弗諼，感銘五內！

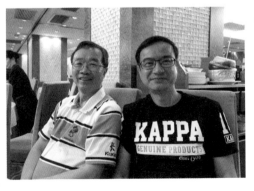

▌▌ 老師學生都經過歲月的洗禮，樣貌或有改變，但師生情不變。

## 後記：師生對話

　　文章寫就，傳予老師過目。翌日，老師傳來訊息，其謬讚使學生汗顏。全文如下：

志光賢弟：

　　為文過譽了！學無先後，達者為先。在學歷及學問方面，你實已超越我這個「老師」。

　　多才多藝，誠懇真摯，孜孜不倦，追求卓越是你的優秀品格，也是「培聖中學」傑出校友的典範！對學校的愛護及學弟妹的支持更義不容辭！是「培聖」瑰寶，實不為過也。

　　寥寥感言，感謝你的尊師重道！盼能刊登這段「師生」對話作為鴻文註腳。

<div style="text-align: right">

袁永強

2020 年 12 月 28 日

</div>

平生最幸得師友

# 空前絕後一書生
## ——陳耀南教授

　　人與人之間的相遇相識，似有定數！我跟陳耀南教授早已相遇而不相識。1980年的某一個星期四至星期日，4天內遇見他3次。星期四，代表學校參加國學常識問答比賽，陳教授是主持；星期六，參加校際朗誦男子詩詞獨誦比賽，陳教授是評判；星期日，參加青年學藝辯論比賽，陳教授是主持兼評判。當年的黃毛小子，只知道陳教授是鼎鼎大名的香港大學中文系教授，也好生奇怪，為甚麼幾天之內有三面之緣呢？

▌▌ 疫情前陳教授（右）每年都會回港，我每次都會跟他一聚。

## 精逎古文 深得學生愛戴

時光荏苒，歲月悠悠，黑髮不知讀書好，白髮方悔讀書遲。我在職場上穩定下來後，便重拾書本，帶職進修，再返校園，意想不到的是有幸認識及受教於從前曾經相遇過的陳耀南教授。2007年，陳教授從悉尼返港，在香港大學客座半年；我就讀的碩士班有三個專題科目都是由他任教，分別是：杜甫詩、韓愈文選及中國文化。另外，我也在星期二的早上，旁聽他為本科生開設的杜甫詩選；換句話說，一週之內，聽了陳教授四講，幾近半年，享受了不少愉快時光。

博識多才，謙恭有禮的陳教授，是我在課堂上遇過的最好老師。他言詞扼要，徵引豐富，義蘊紛陳，議論精彩，深廣相宜，妙趣橫生。往往三言兩語便說出重點，把複雜的概念深入淺出地解說清楚。他善用比喻，以「不懂投資，不甘投機，不敢投河」來形容昔日寒士，三句說話一語道破。又以「睇實、睇開、睇化」六個字概括儒道佛；儒是人文化成，道則逍遙觀賞，佛乃捨離世累；寥寥六字，如利刀斷線，如烈日融冰，易記難忘。

## 重拾朗誦杜甫詩意趣

在碩士班及學士班都有杜甫詩的課，除了選取詩篇不同外，最大的分別是學士班乃小班教學，十多人選修，再加上我這個旁聽生，也不足 15 人。對即將可能作為中文科教師的學生們，陳教授尤其重視朗誦的訓練，他認為朗誦是把平面的文字，化為立體的聲音，口誦心維，聲情配合，有助學生記憶、理解、欣賞至美詩文，對學習中文裨益甚大。他特意在兩課節之間，讓學生自選誦材，嘗試一下朗誦，他則扮演評判，逐一點評，而且把評語記下，發回給學生，除了沒有打分外，學生就像參加了朗誦比賽。作為旁聽生，理應只是旁觀者，但陳教授卻主動邀請我加入。在中學時期，我也曾參加

▋▋ 陳教授於講壇上，雙目炯炯有神，談笑自若，妙趣橫生，社員獲益良多。

■■ 2019 年在南洲國學社當旁聽生。

過朗誦比賽，不過已經沒彈此調久矣，此番得以重拾朗誦意趣，實拜陳教授所賜！

　　其後，我以「從杜甫詩談朗誦與中國文學的關係」為題撰寫碩士論文，也得到陳教授的幫忙；雖然此時他已經返回悉尼，並且進行了心臟搭橋手術，然而每次收到我的初稿，總是馬上回覆，並給予上佳的建議，若非如此，我的論文怎能成為港大圖書館館藏呢？

## 創南洲國學社　傳揚中國文化

　　在愉快的學習下時間過得特別快，轉眼間已經到了最後一課，也是最精彩的一課。陳教授拋開了所有詩文教材，以公開論壇形式與學生交流，起首

多年來收過陳教授的贈書數十本，如今我也可以把自己唯一的著作回贈。

是教授的臨別贈言：叮囑我們對中國文化要珍而重之，千萬不要數典忘祖；就算移居海外，也要帶同中國典籍，自我閱讀之餘，亦可以在彼邦推廣傳揚，散播文化種籽。陳教授正是身體力行，九十年代移民澳洲悉尼後，在當地創立「南洲國學社」，以傳揚中國文化為己任。同學們踴躍發問，陳教授有問必答，答必懇切，分享了自己的讀書及教學經驗，在座者獲益良多！

學期完結後，陳教授馬上返回悉尼接受心臟搭橋手術，結果手術非常成功。過了不久，他又活躍起來，多次回港主持講座，或擔任朗誦評判，每次見面都如沐春風，一餐茶，一頓飯，聆聽教益，受用無窮，只可惜親炙的機會不多，唯有透過閱讀他寫的書籍來望梅止渴。

陳教授著作等身，計及最近之《巧聯萃賞》，著述幾近 60 部，以字數計，定在七百萬言之上。八十之齡，仍然勤於筆耕，正是為了傳揚中國文化，以所識所見，導誘後學。他本着用愛心說誠實話，曾經在文章中指出儒家治國的不足之處，其一是無法真正制衡君主專制，其二是抹煞婦女接受教育及仕進的平等權益，對纏足的野蠻陋俗視而不見，誤盡

蒼生。不過,好些衞道之士卻認為他是貶低中國文化,對傳統價值和當代學術大師嗤之以鼻,甚至為文攻擊。

作為陳教授的學生,無論在課堂內外,我從沒聽過他有刻意貶低中國文化的片言隻語;反之,他常常勸勉我們要為保存中國文化而努力。讓人不解,他並非全面否定中國文化,而是誠心正意地檢討中國文化的得失,「好而知其惡,惡而知其美」而已。教授本孤兒,受恩於養父母,年青時放棄前往哈佛升學,為的是要留港照顧養母,倘若不以孝為先,他的人生路途相信會平坦得多,他的取捨,正好見到陳教授對中國文化優越之處的認同與實踐。聽其言,觀其行,不誘於譽,不恐於誹,率道而行,端然正己,誠君子也!

▋▋ 大宅內滿室書香,像這樣的書櫃,全屋不下數十個。最近陳教授把幾近萬冊藏書,捐贈予英華書院。

## 藏書甚豐 大宅儼如文化寶庫

　　2019 年 6 月底，終於有機會到悉尼謁見陳教授，也在心儀已久的南洲國學社當旁聽生，更有機會在一眾社員前朗誦孫髯翁的大觀樓長聯，還了自己多年心願。此時，他剛喪妻三月，雖能坦然面對，但要一個耄耋之年的老者重新適應生活也不容易。南洲國學社正好是他的寄託，每週上課三次，縱使拖着疲乏的身軀，但一踏上講壇，便滔滔不絕，聲如洪鐘，談笑風生，揮灑自如，彷彿忘卻了人間的一切哀傷。在他的大宅，眼前所見，屋大人少書多，兩層的大樓房連教室花園，只有他一人居住，目測藏書在三萬本以上；除藏書外，更有不同專題的剪報，又有不少名仕學者，例如錢鍾書老師、蘇文擢老師、何叔惠老師的信箋墨寶，珍貴之極，儼如一個文化寶庫。

　　陳教授的大部分著作我也曾經拜讀，其中《鴻爪雪泥袋鼠邦》、《讀書教學記神恩》、《平生道路九羊腸》都有述及早年讀書、工作的情況和移民初期的生活，稍加整理，再配合近況，已經足夠成書，《陳耀南自傳》可面世矣。陳教授半帶認真半帶笑地跟我說過，目前還未有撰寫自傳的計劃，不過書名已經定好，名為《空前絕後一書生》，驟耳聽來，是否自負兼自傲了一點呢？實情這是他的自解自嘲命題，「空前」者，陳教授乃孤兒，從不知道本姓是甚麼？

自己的身世一片空白，以「空前」來形容，最貼切不過。「絕後」者：生有兩女，亦不窮追一男，世俗或嘆為無子傳宗，長女更失聯近 30 年，拒通音問，稱之為「絕後」，實情而已。「一書生」者，應該以形容詞解之，「生」字讀為生熟的生，全句意即一位前不知父母是誰，後沒有男丁傳宗，又讀書不熟的人。如此命題，既貼切，極生動，又自謙，實在可愛。

陳教授耀南吾師，學生翹首以盼，期待你的空前絕後之作早日付梓，以饗讀者！

▌▌ 在悉尼的深宅大院內，只有陳教授獨居。

## ▌▌ 鍾 *Sir* 講波金句 ▌▌

由此可見，香港足球喺香港人心中嘅份量和位置如何，
失望固然有，但唔係絕望，因為香港足球會繼續前進，
繼續發展。

著者
鍾志光

責任編輯
嚴瓊音

攝影
細權

裝幀設計
羅美齡

排版
辛紅梅

出版者
萬里機構出版有限公司
香港北角英皇道499號北角工業大廈20樓
電話：2564 7511　　傳真：2565 5539
電郵：info@wanlibk.com
網址：http://www.wanlibk.com
　　　http://www.facebook.com/wanlibk

發行者
香港聯合書刊物流有限公司
香港荃灣德士古道 220-248 號荃灣工業中心 16 樓
電話：2150 2100　　傳真：2407 3062
電郵：info@suplogistics.com.hk

承印者
中華商務彩色印刷有限公司
香港新界大埔汀麗路 36 號

出版日期
二〇二一年七月第一次印刷

規格
32 開（213 mm × 150 mm）